书法入门必学碑帖

原大放大对照 张猛龙碑

◎ 孔文凯 编

中原出版传媒集团
中原传媒股份公司
河南美术出版社
·郑州·

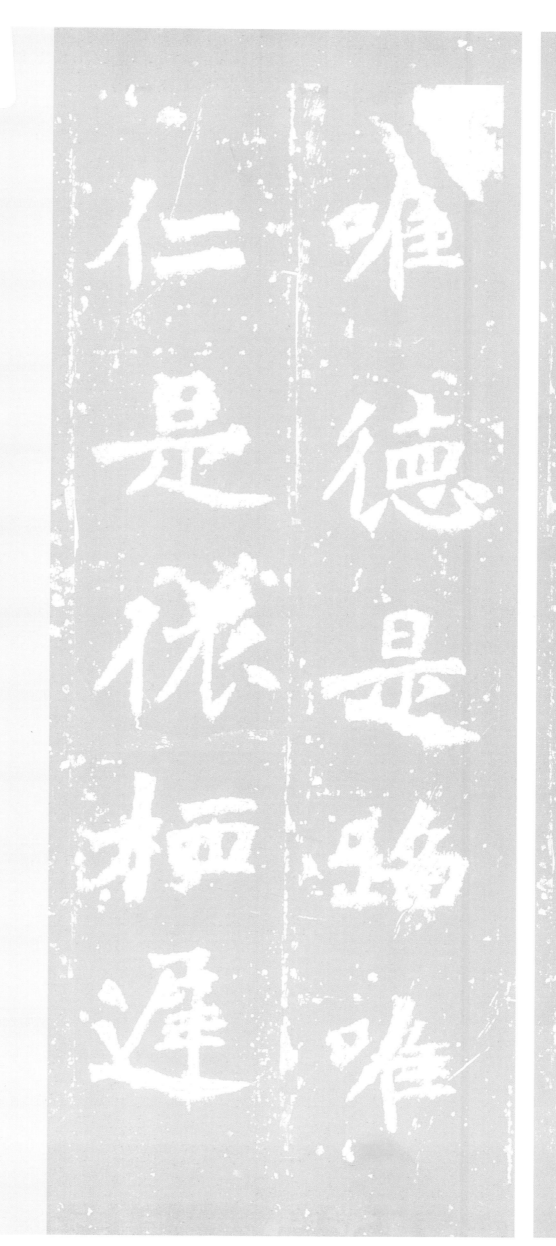

图书在版编目（CIP）数据

张猛龙碑／孔文凯编 ． — 郑州：河南美术出版社，2024.4
（书法入门必学碑帖：原大放大对照）
ISBN 978-7-5401-6511-6

Ⅰ．①张… Ⅱ．①孔… Ⅲ．①楷书-碑帖-中国-北魏
Ⅳ．①J292.23

中国国家版本馆CIP数据核字（2024）第058949号

书法入门必学碑帖：原大放大对照

张猛龙碑

孔文凯 编

出 版 人 王广照

责任编辑 王立奎

责任校对 裴阳月

装帧设计 张国友

出版发行 河南美术出版社

　　　　　地　　址 郑州市郑东新区祥盛街27号

　　　　　邮政编码 450016

　　　　　电　　话 0371-65788152

制　　作 河南金鼎美术设计制作有限公司

印　　刷 河南美图印刷有限公司

开　　本 787 mm×1092 mm　1/8

印　　张 14.5

字　　数 145千字

版　　次 2024年4月第1版

印　　次 2024年4月第1次印刷

书　　号 ISBN 978-7-5401-6511-6

定　　价 59.80元

《张猛龙碑》概述

《张猛龙碑》，全称《魏鲁郡太守张府君清颂之碑》，刻于北魏孝明帝正光三年（522）。无撰书人姓名，有碑额，碑额分3行正书镌刻『魏鲁郡太守张府君清颂之碑』12字。正文记载了张猛龙任鲁郡太守时的政绩。碑阴为捐款者题名。原石现存于山东曲阜孔庙。

《张猛龙碑》为北朝具有代表性的碑刻，其楷法遒美庄重，既保留了北朝楷书的浑厚奇崛，又吸收了南朝楷书的俊雅秀美，整体呈现出峻整浑厚、雄秀奇崛、跌宕恣肆、古朴典雅的艺术风格。康有为在《广艺舟双楫》中曾赞道：『《张猛龙》为正体变态之宗，《贾思伯》《杨翚》辅之』。自清代中叶以来，《张猛龙碑》就不断受到学者们的关注和研究，成为后世学习北碑的经典法帖。

从用笔来看，《张猛龙》主要以方笔为主，圆笔为辅，所以点画往往表现出方峻、凌厉的视觉效果。其起笔方切，斩钉截铁，如切金断玉般；行笔气力十足，无明显提笔，浑厚中实；转笔则以方折为主，耸拔劲健，干净利落；而收笔则方圆兼施。对于撇画、捺画、横画和竖画往往会进行夸张处理，使其成为一个字中的主笔。另外，在用笔中也存在古意，如撇画、捺画收笔处的隶意表现。

在字体结构上，《张猛龙碑》属于『斜画紧结』类，整体结构较为耸拔，但每个字又表现出不同的形态。首先是收放对比，该碑单字中宫紧收，四周的笔画，尤其是撇画和捺画，左右开张，呈放射状，如长枪大戟，营造出一种颇为明显的收放关系。其次是结字的错落有致，左右结构或者上下结构的字，通过部件的大小组合，使单字结构错落有致。再次是疏密关系，由于笔画的大小、收放等，字内空间呈现出疏密的变化，如一般的右上紧密、左下宽绰。最后是结构的欹正相生，寓变化于整齐之中，藏奇崛于方平之内，体现了《张猛龙碑》字体结构的多变。

《张猛龙碑》的章法追求纵有行、横有列，呈现以纵向为主的布局方式。其字形大小错落有致，各因其体，随形布局，空间疏密得当。总之，《张猛龙碑》有很高的艺术价值，是后世学习北碑的重要范本。

（因部分碑文残缺模糊，本书释文参考俞丰先生编著的《经典碑帖释文译注》。）

一

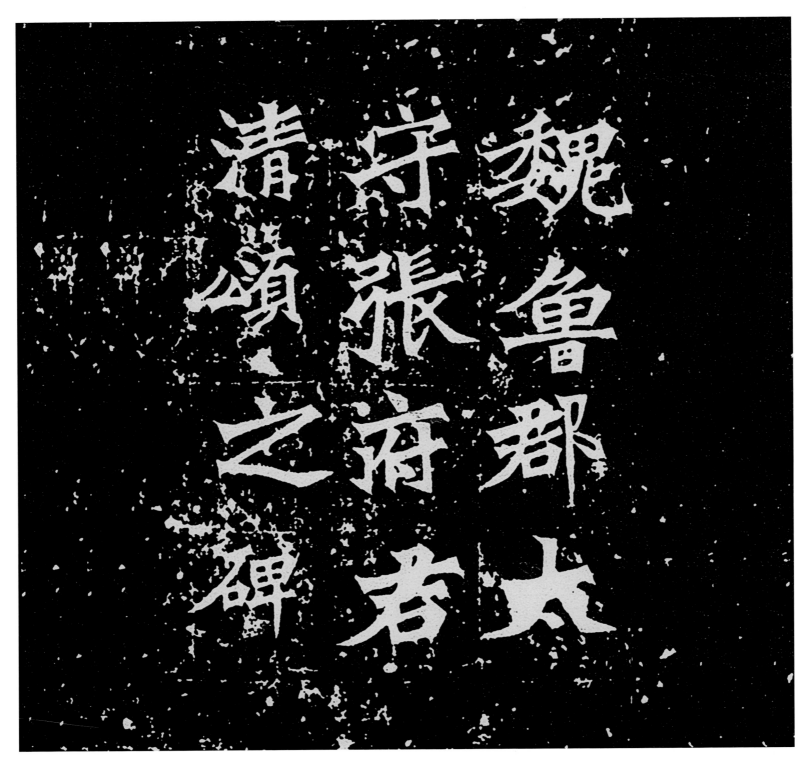

魏魯郡太守張府君清頌之碑

《张猛龙碑》碑额

二

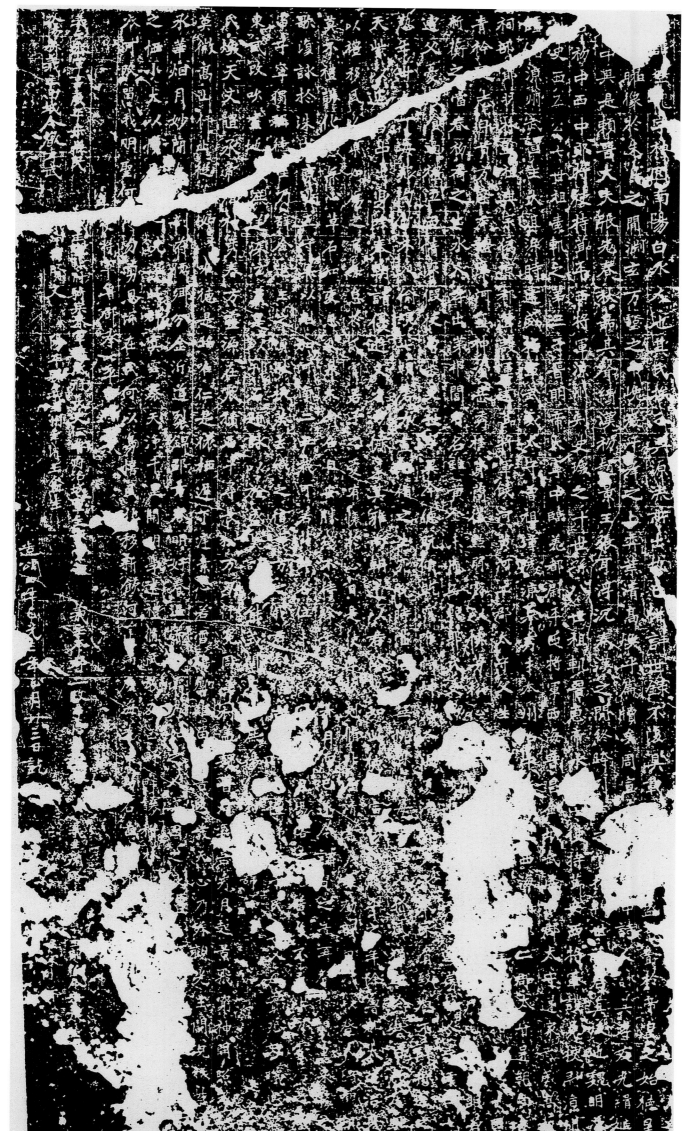

三

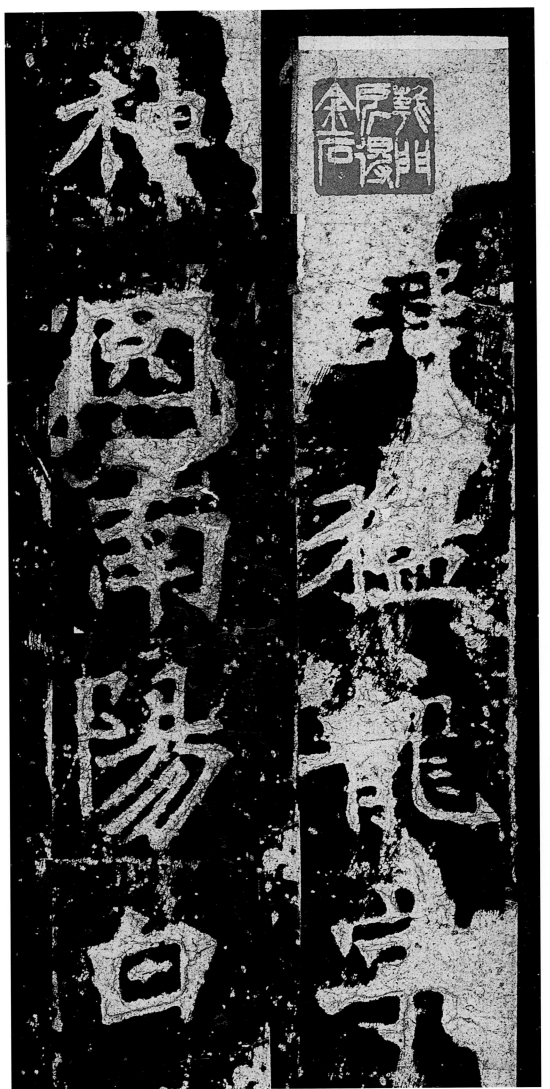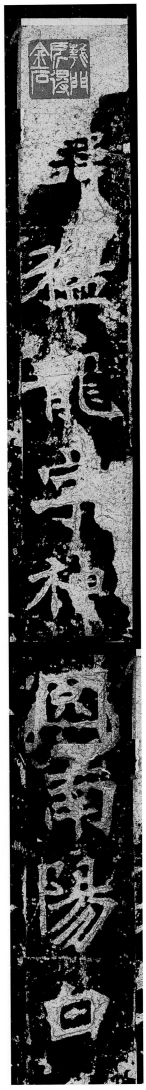

□讳猛龙，字神囧，南阳白

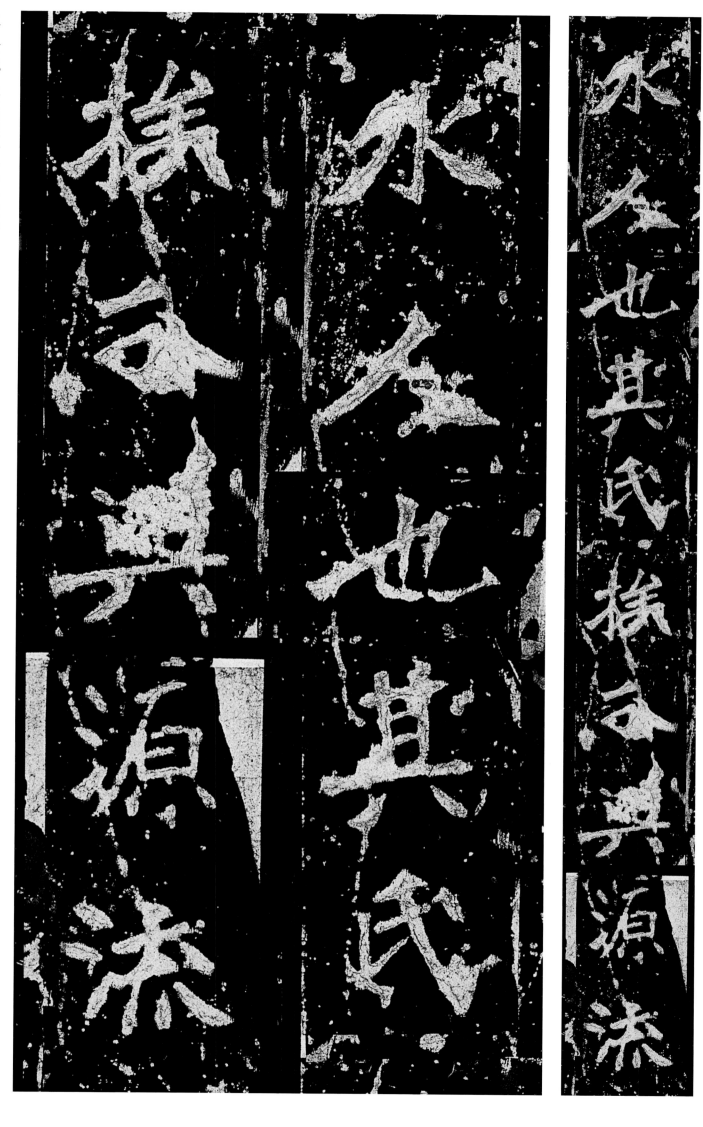

水人也。其氏族分兴，源流

五

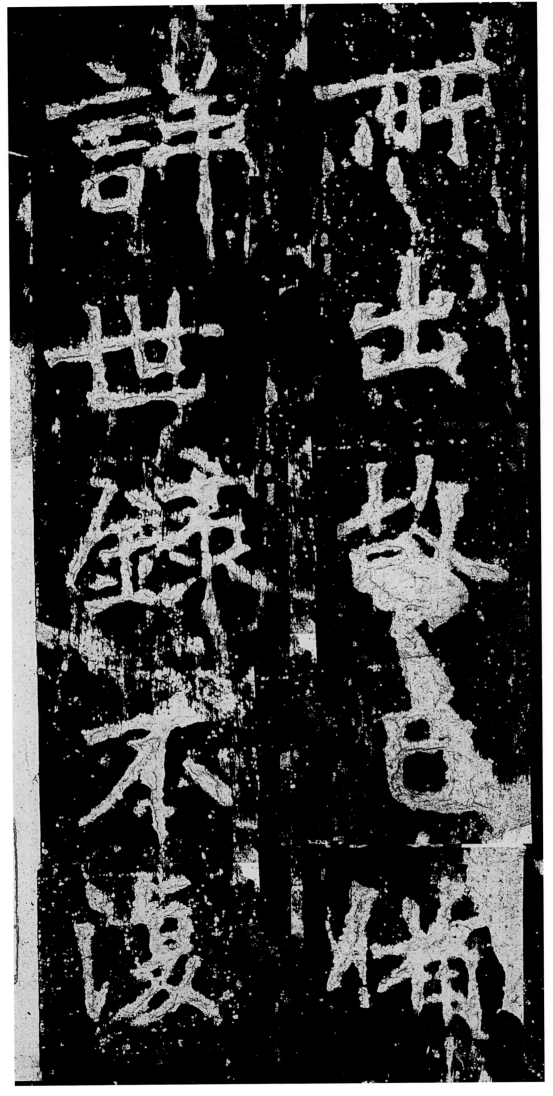
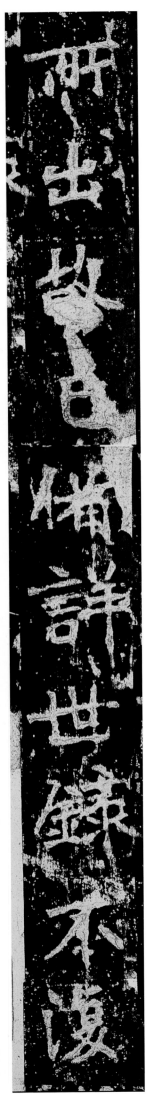

具載□。□□□盛，蓊郁於

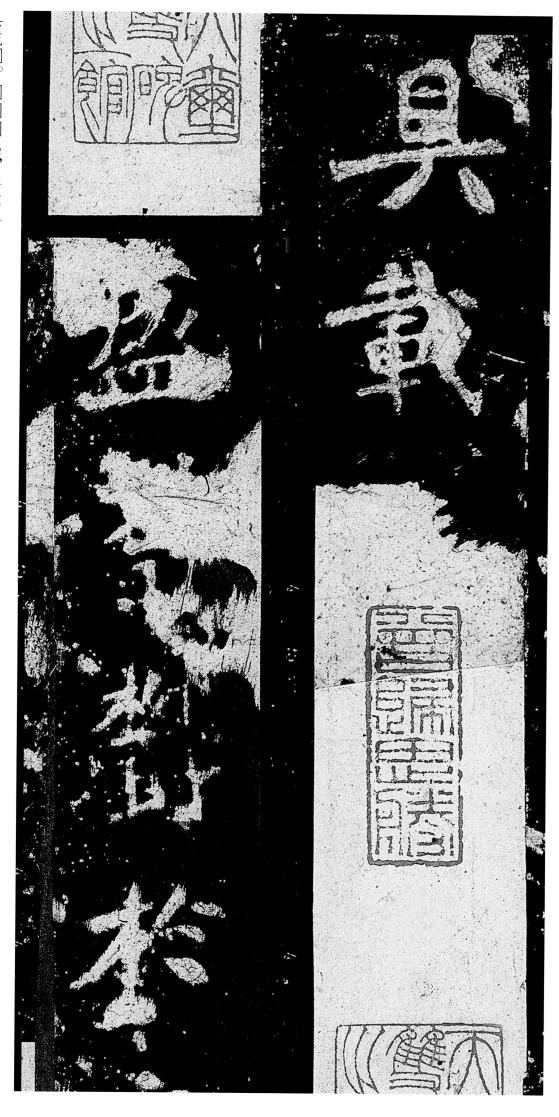
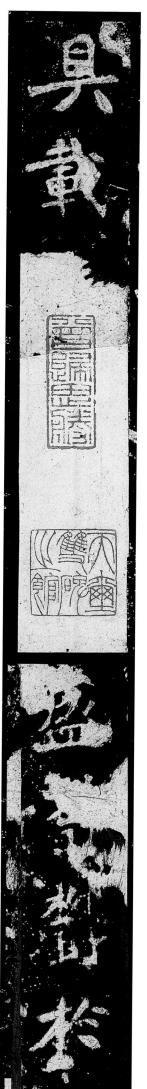

七

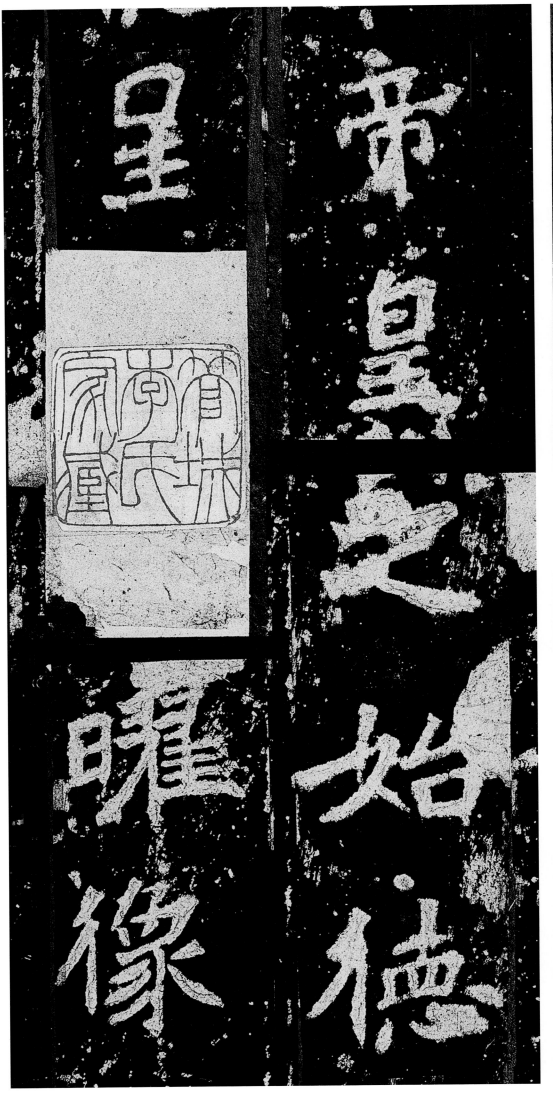
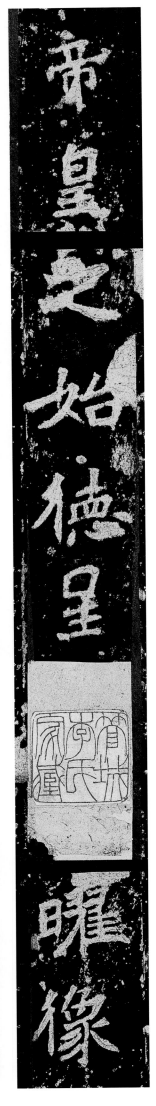

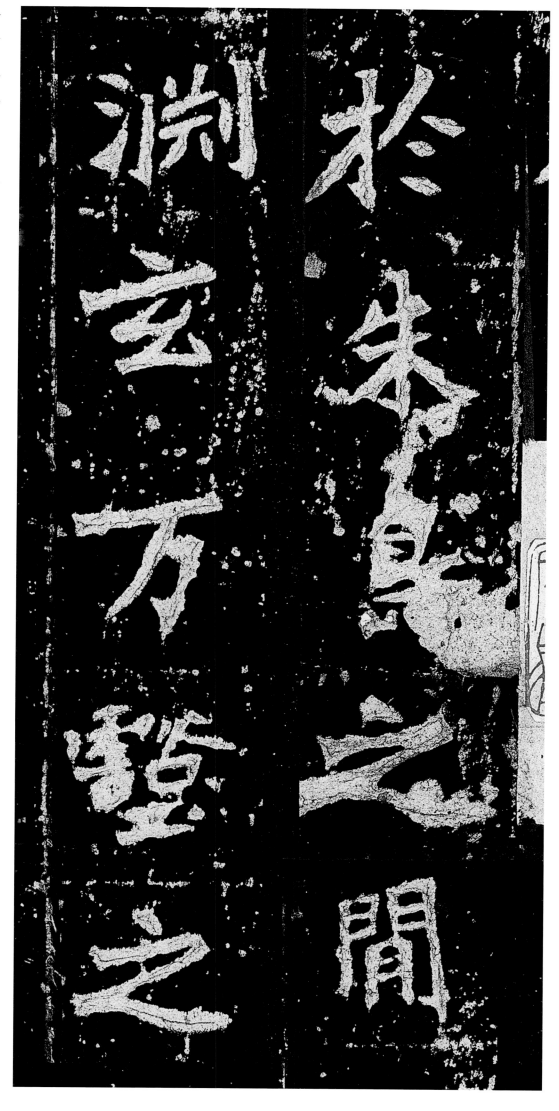
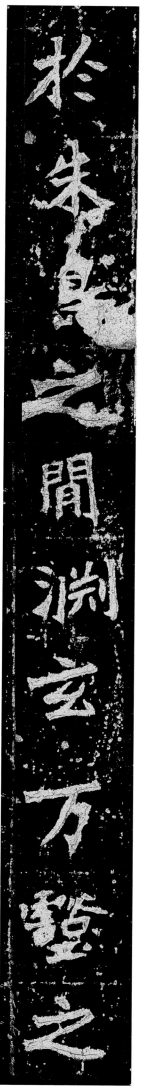

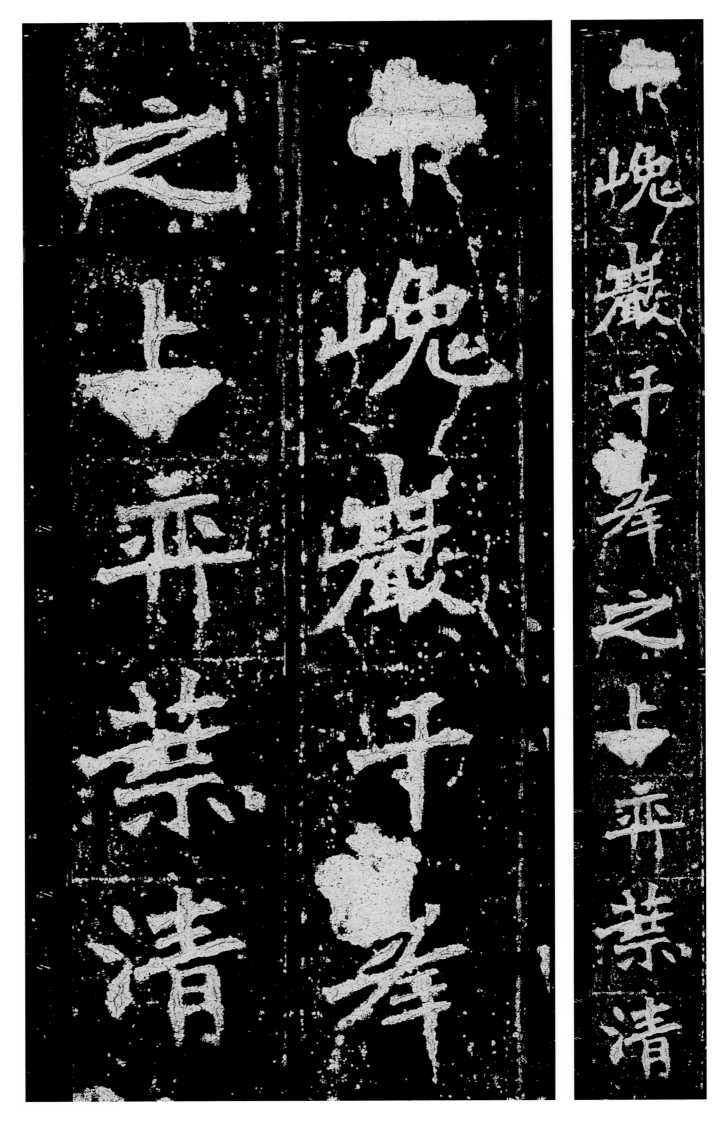

高，焕乎篇牍矣。

周宣时，□

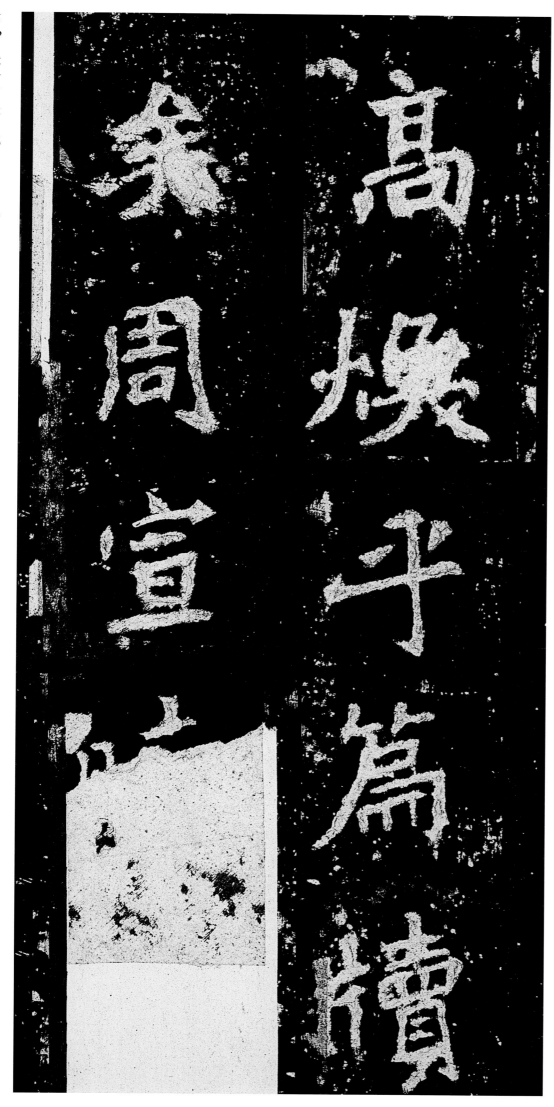
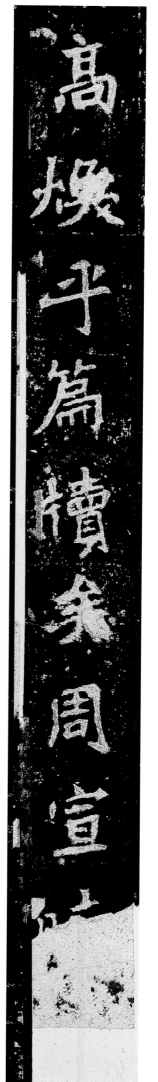

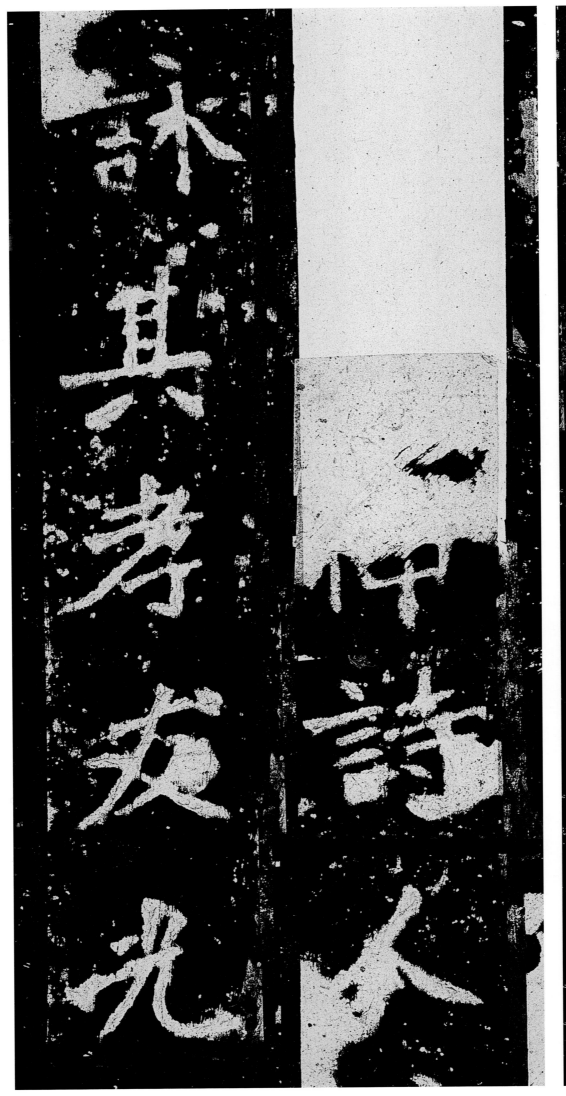
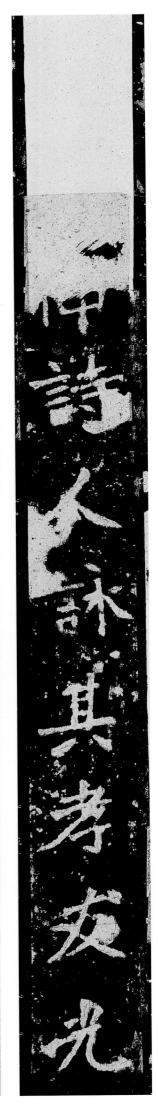

□□仲，诗人咏其孝友。光

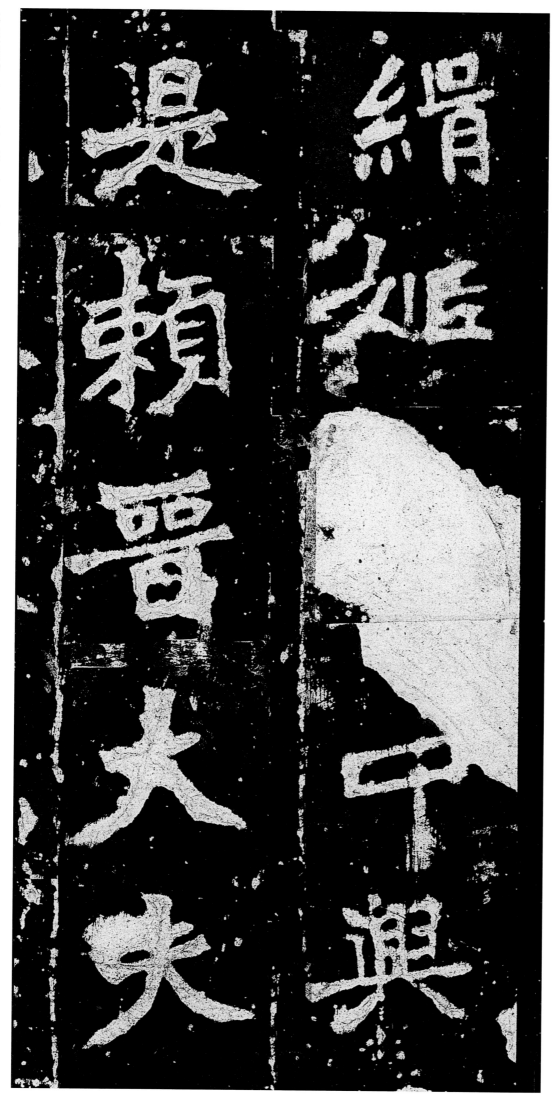

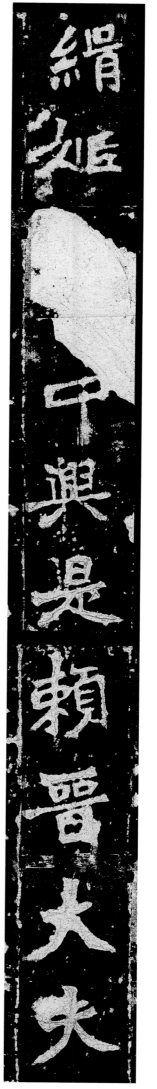

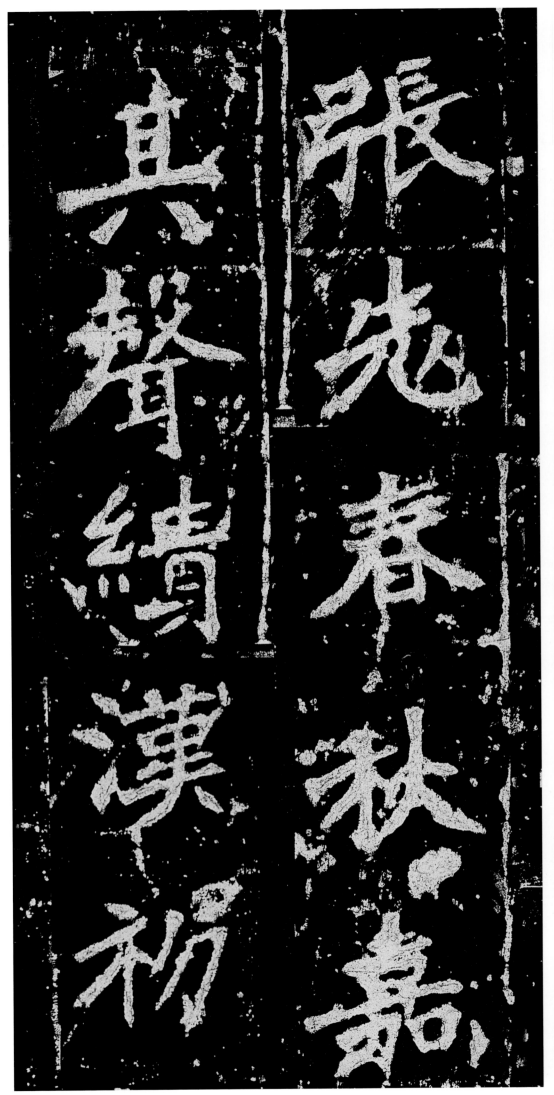
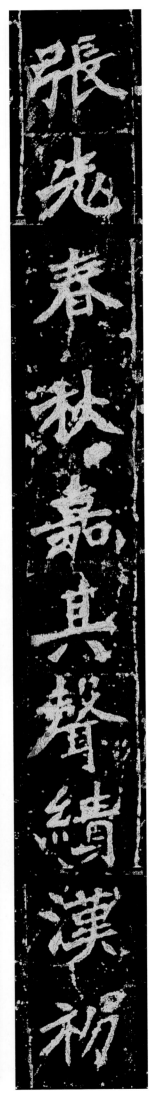

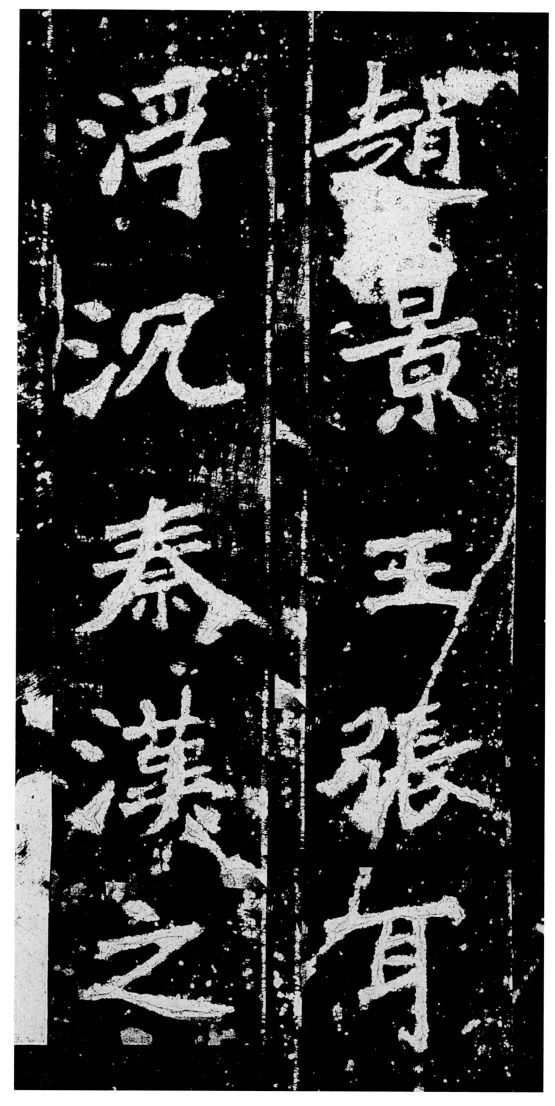
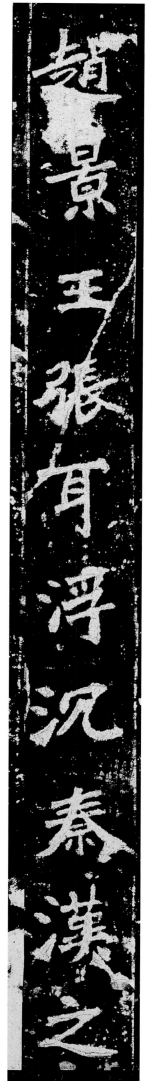

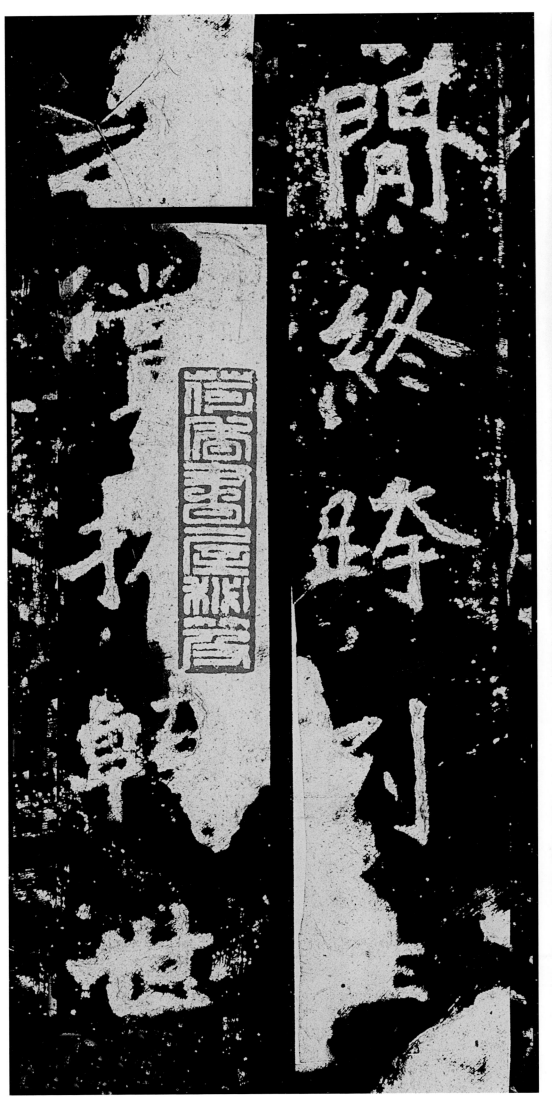

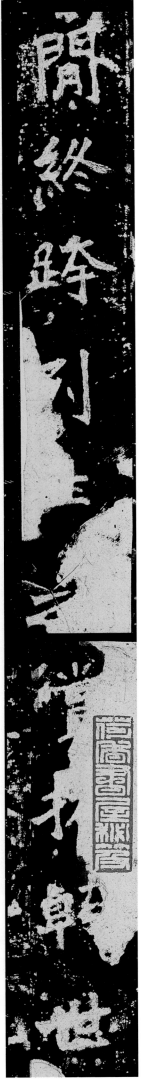

著，君其后也。魏明帝□初

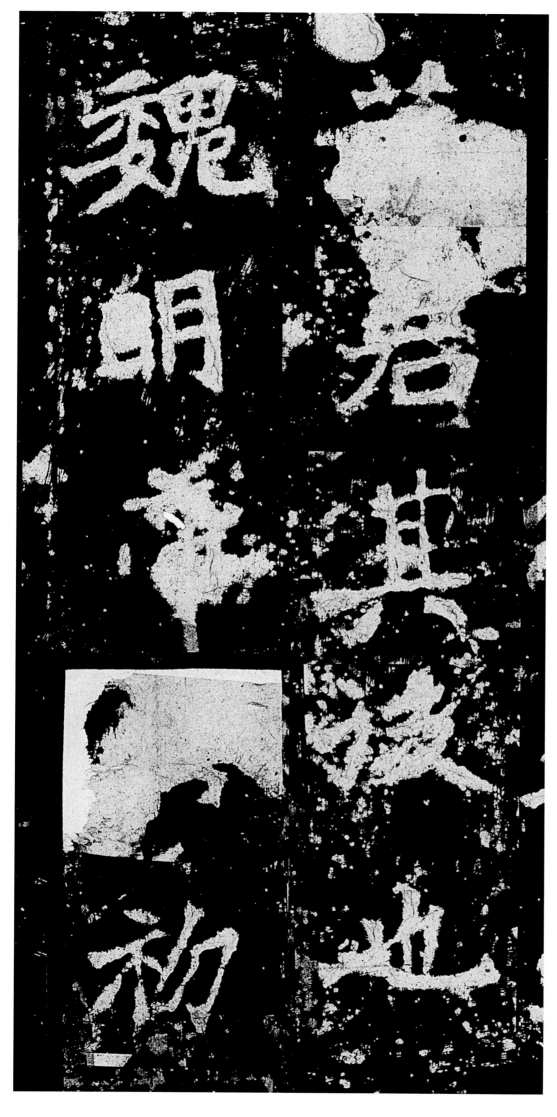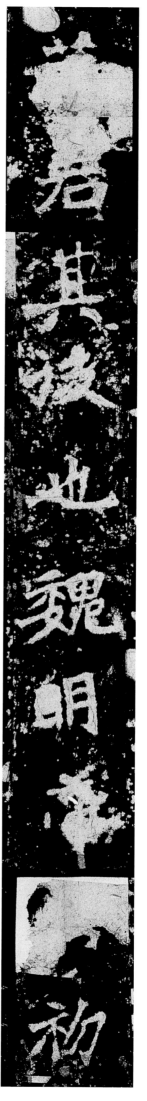

一七

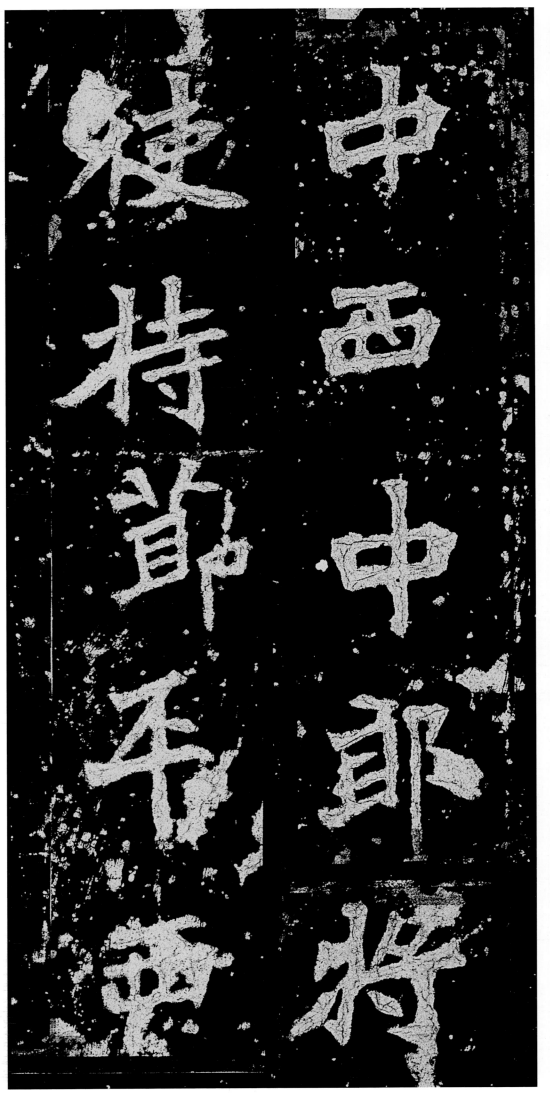
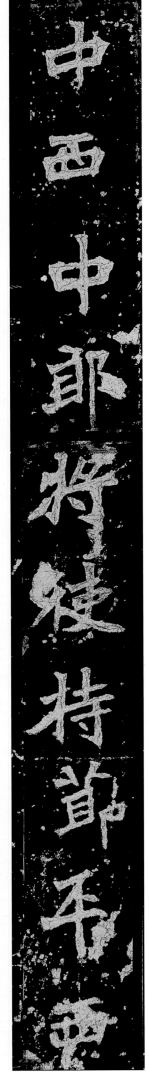

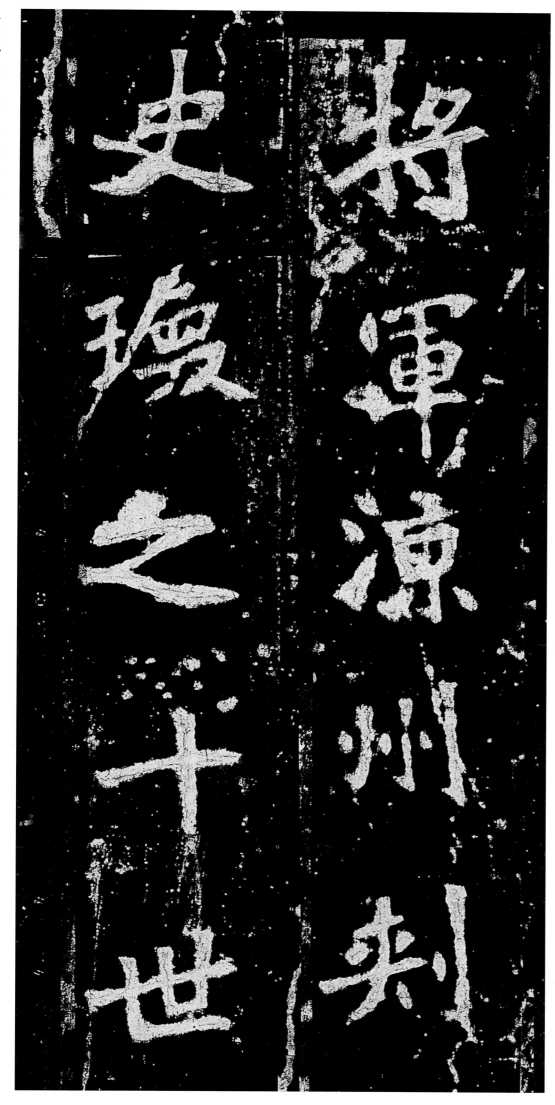
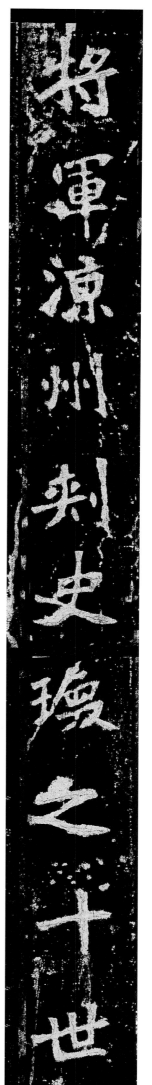

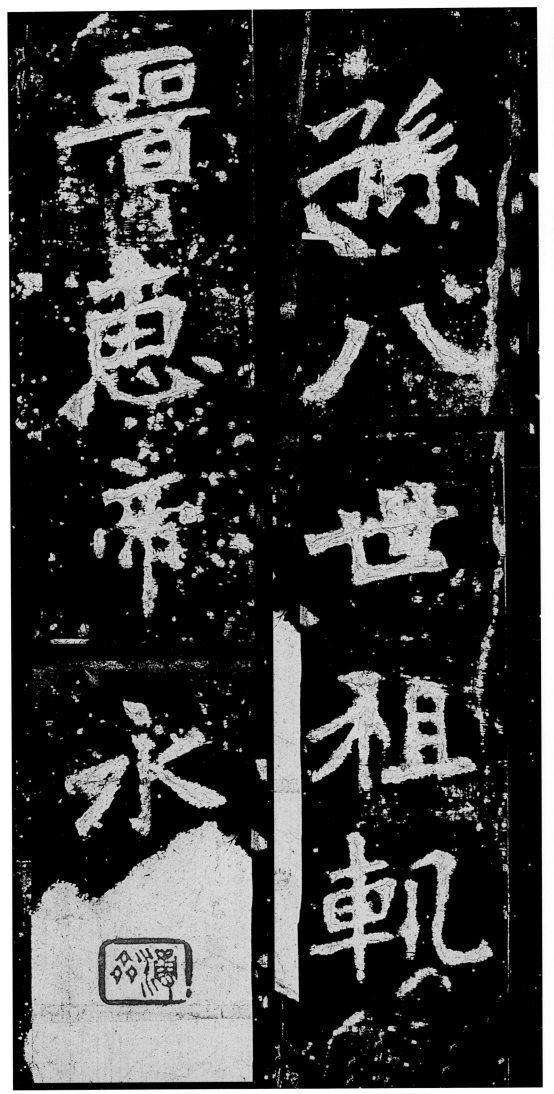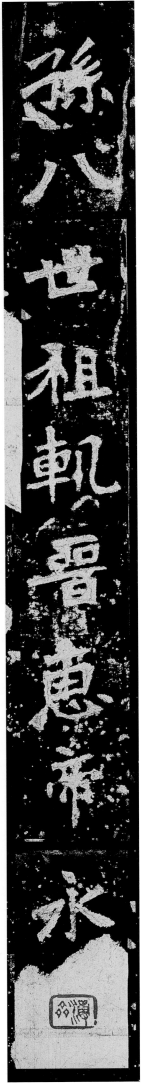

孙。八世祖轨，晋惠帝永□

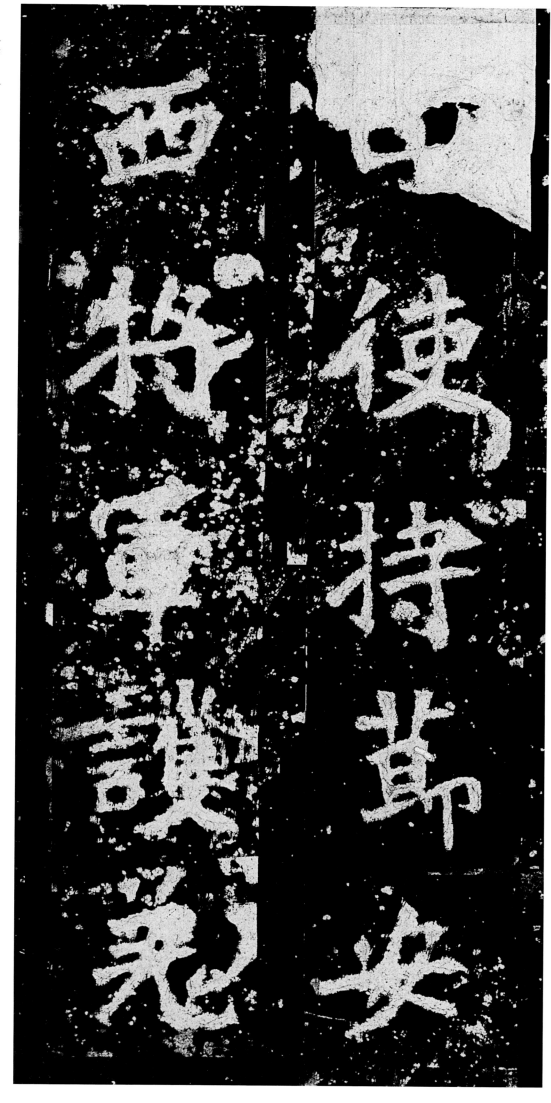

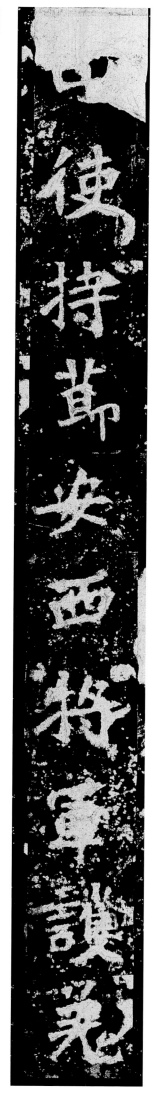

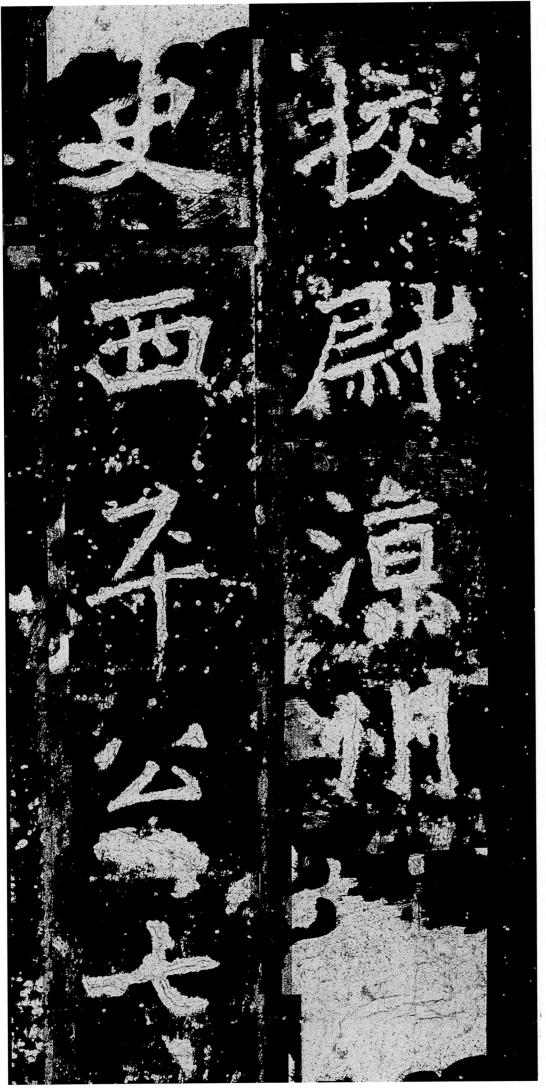

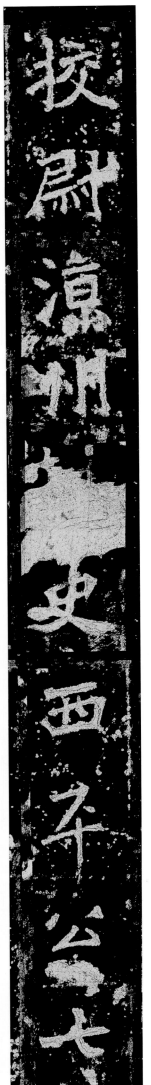

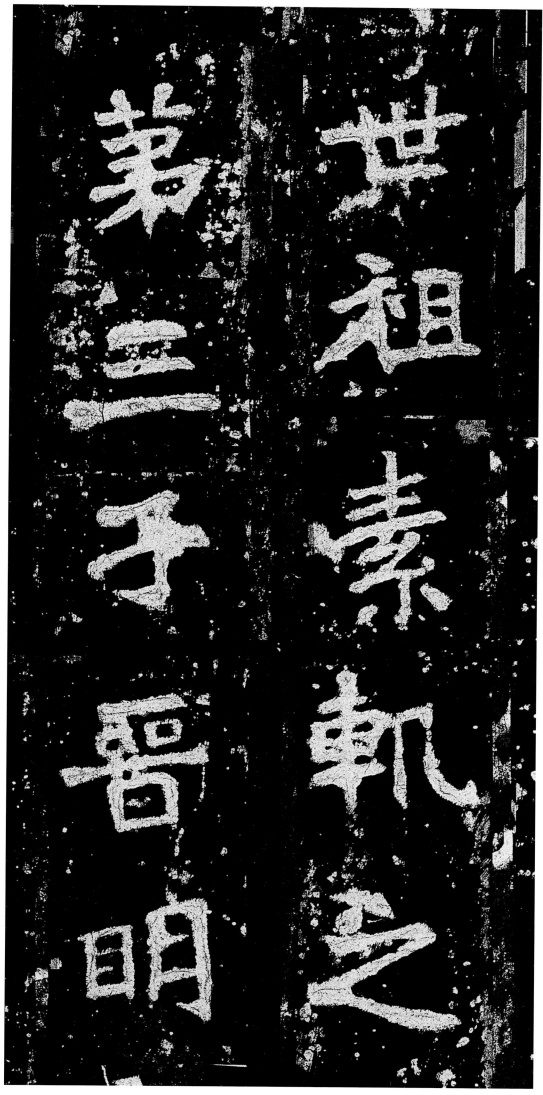
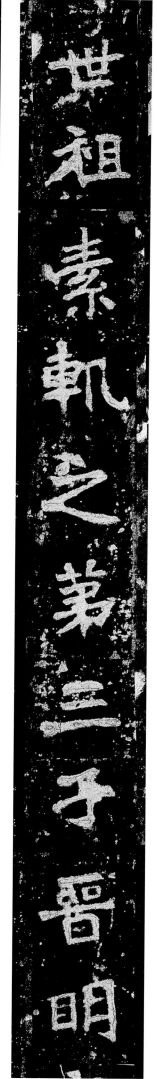

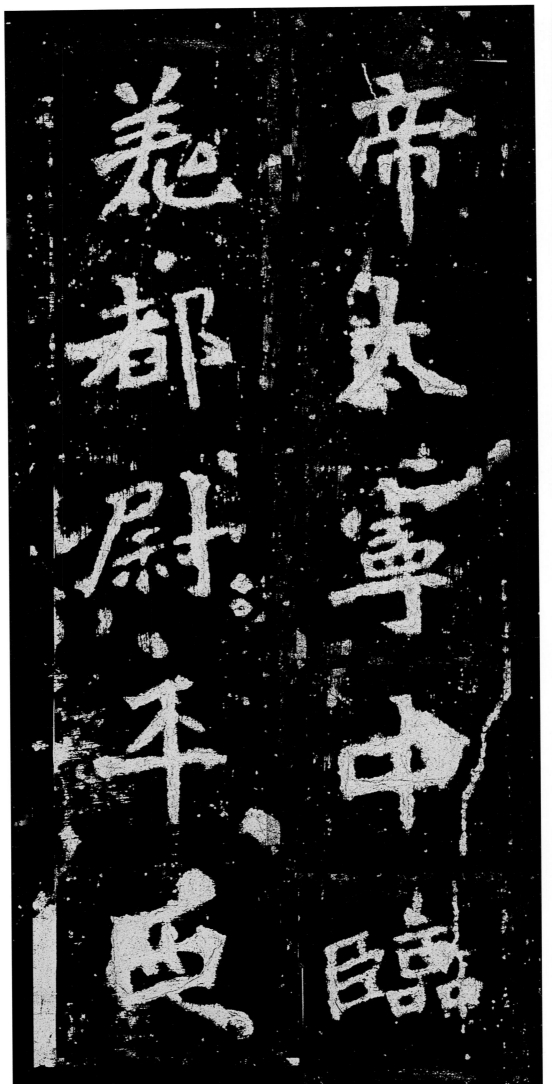

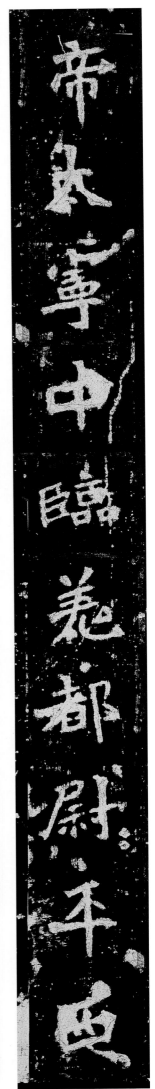

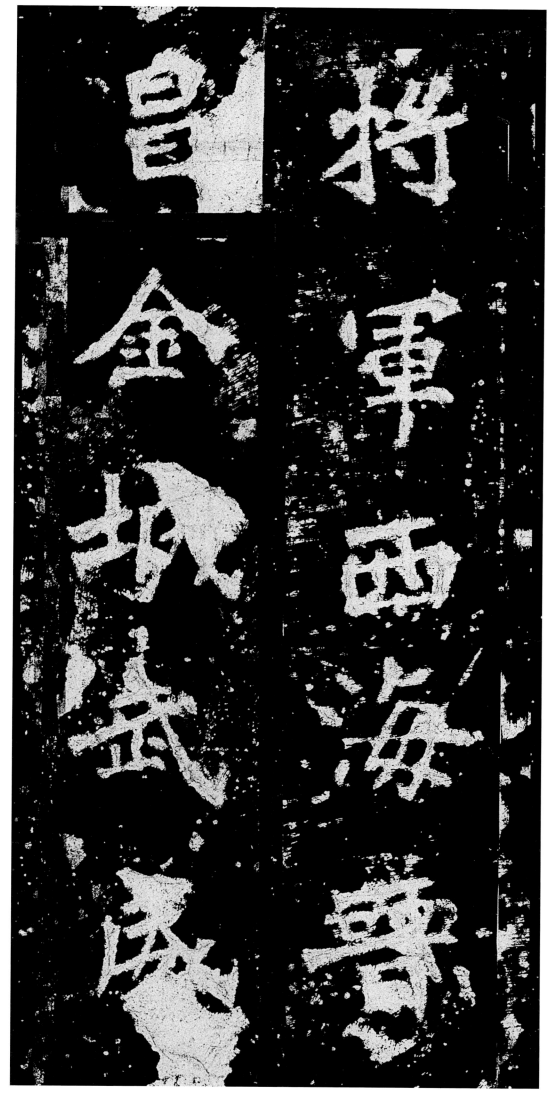

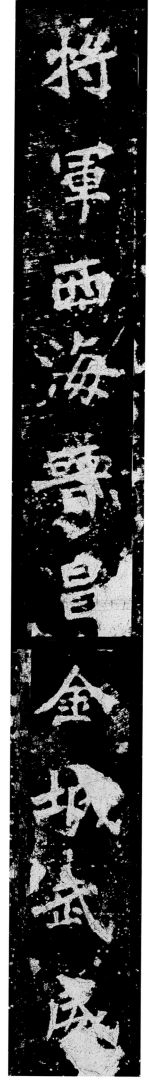

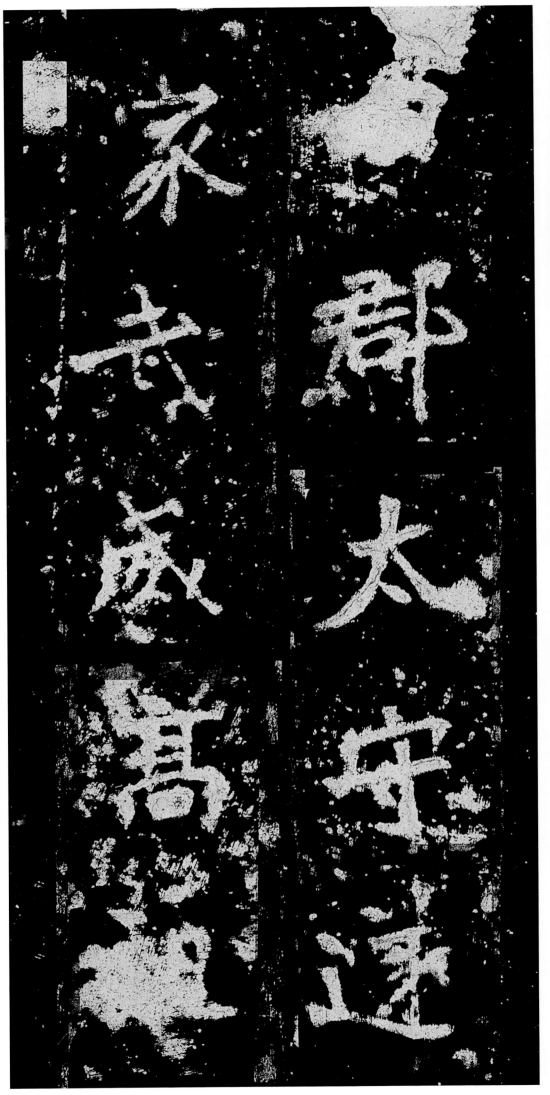
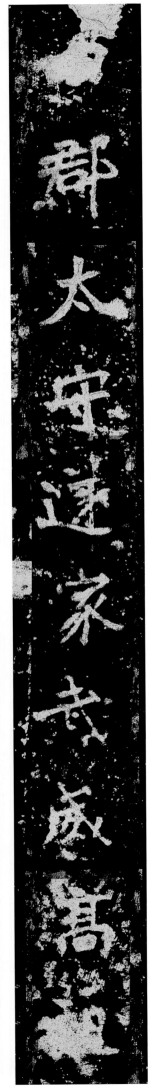

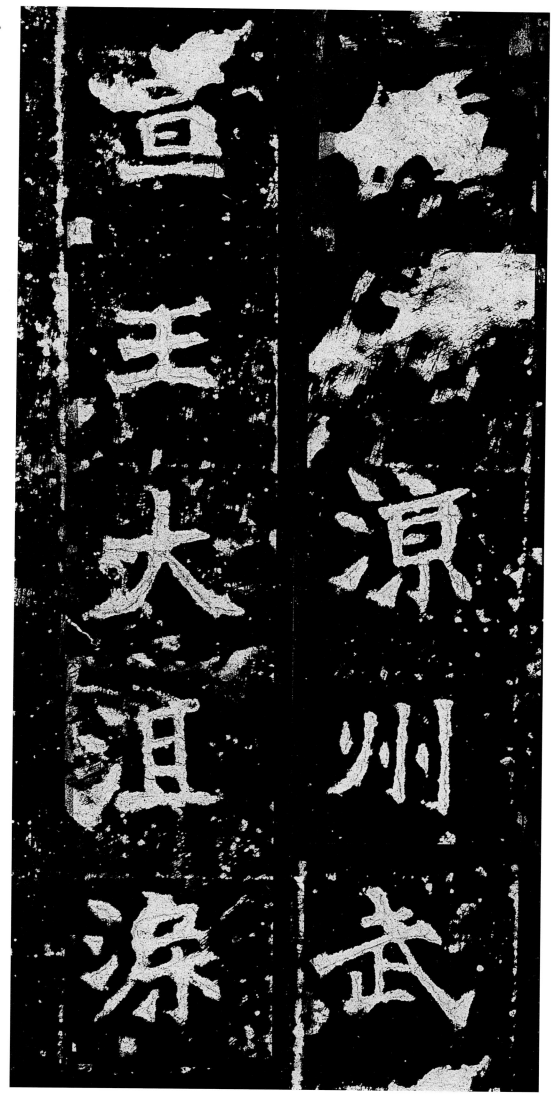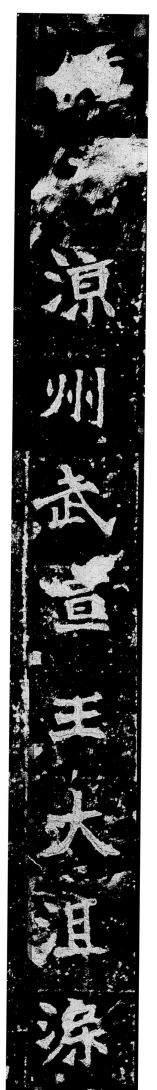

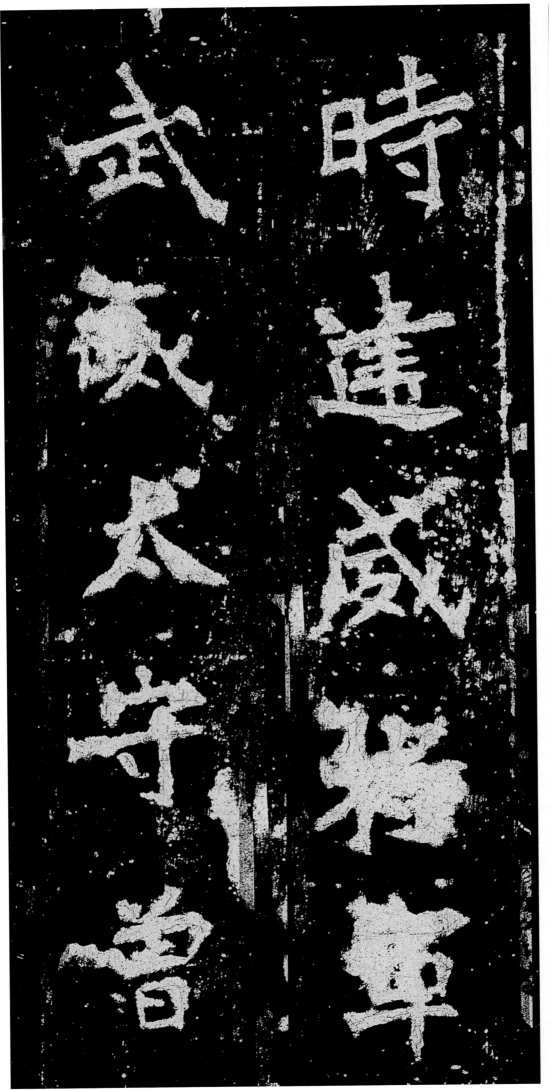

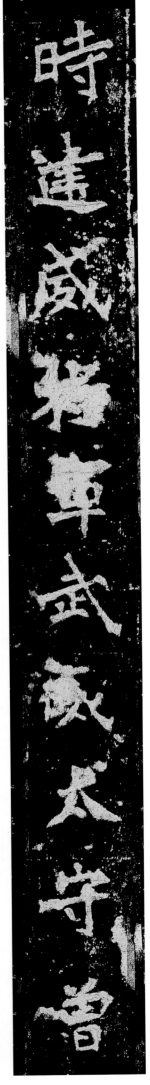

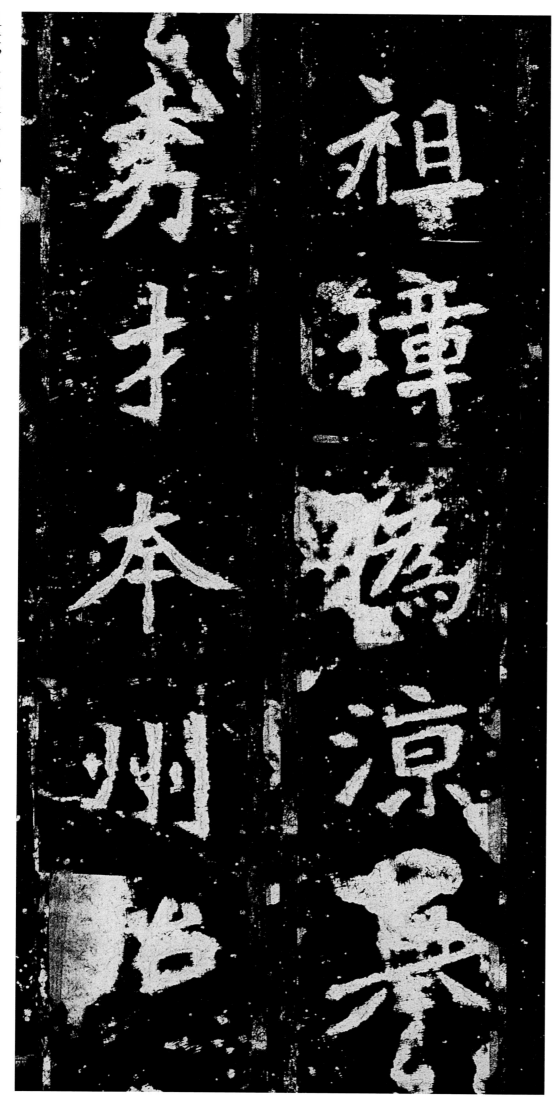

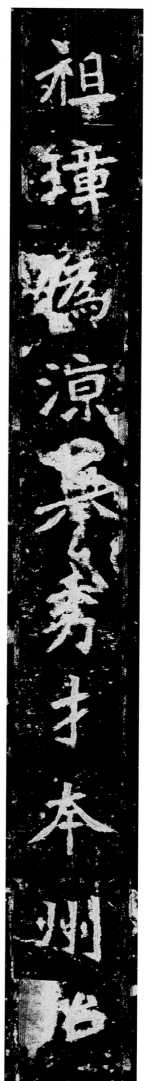

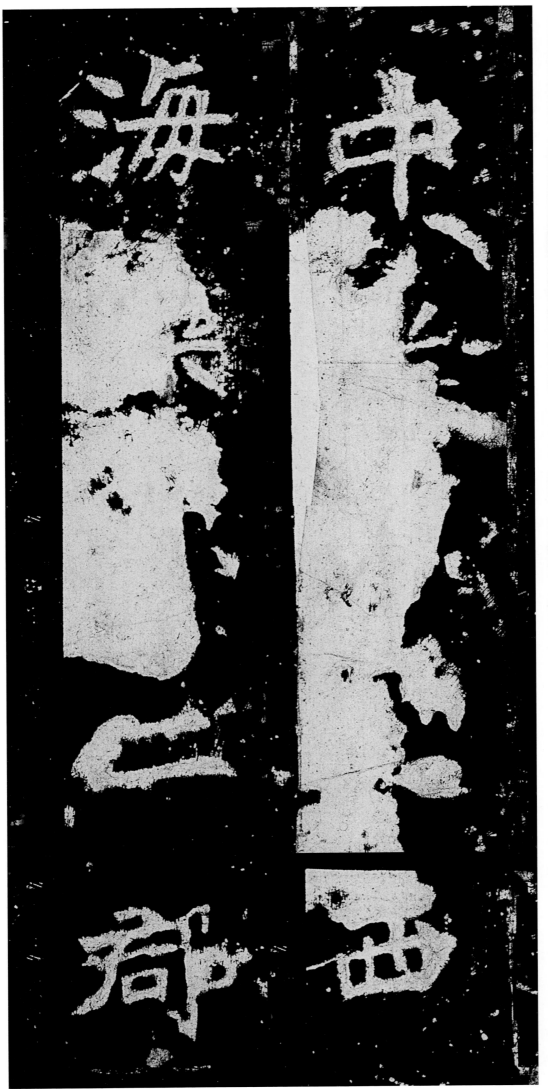
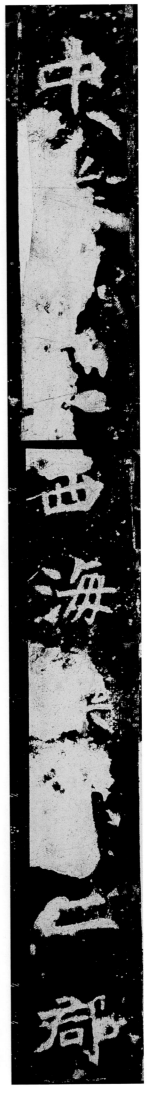

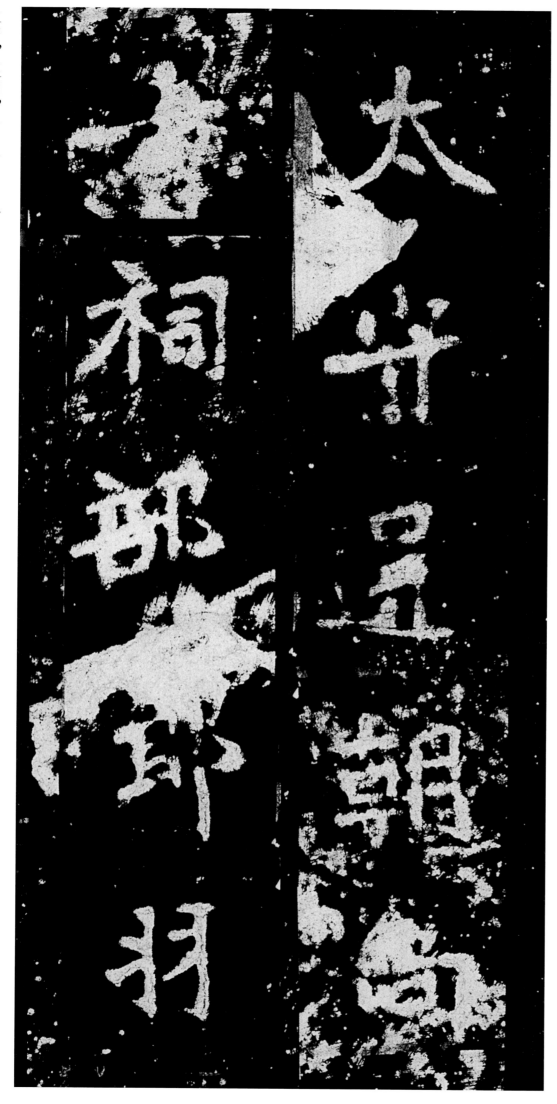

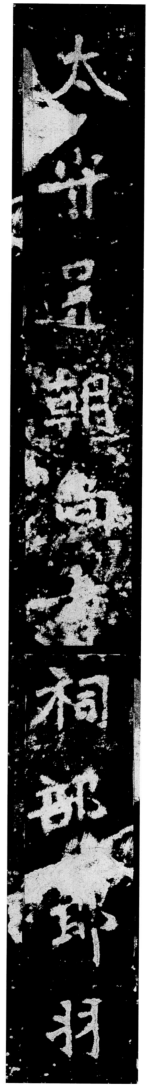

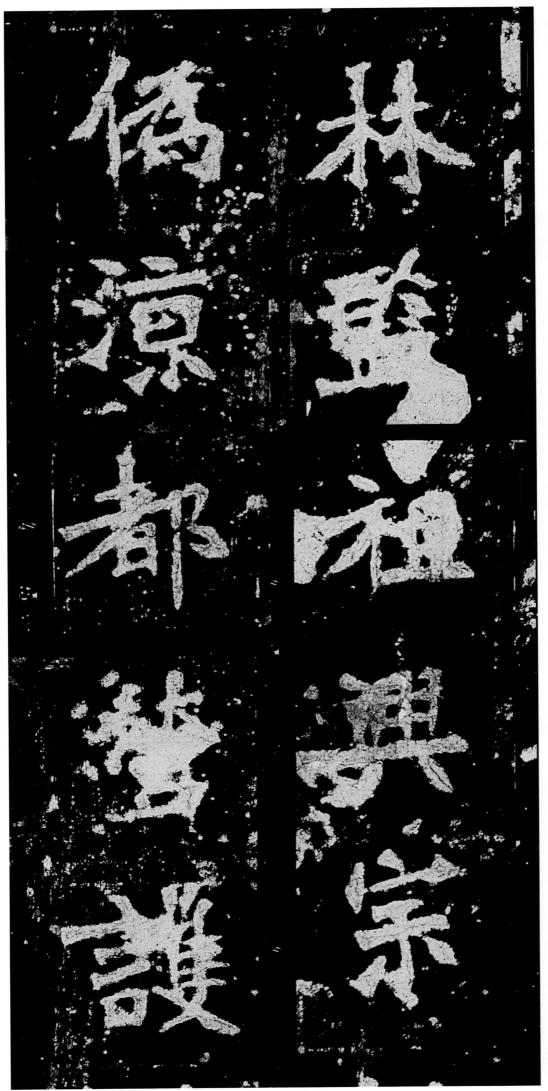

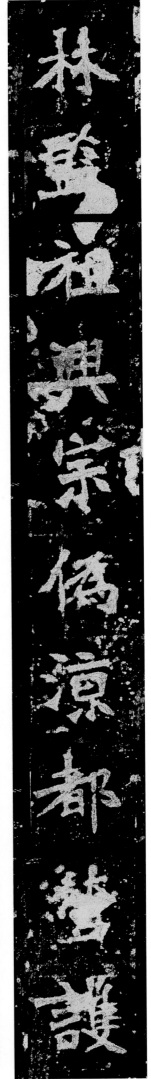

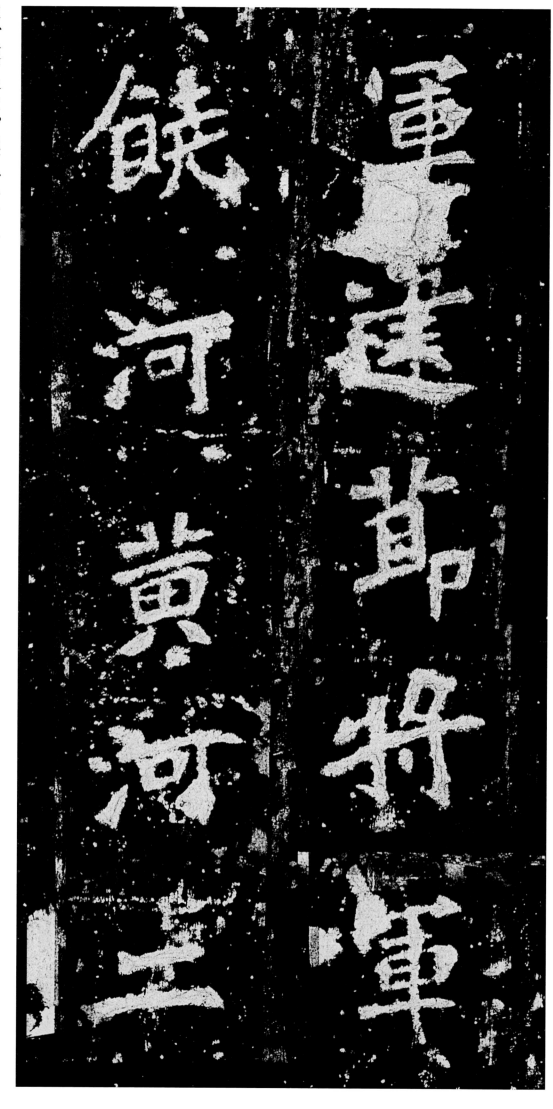
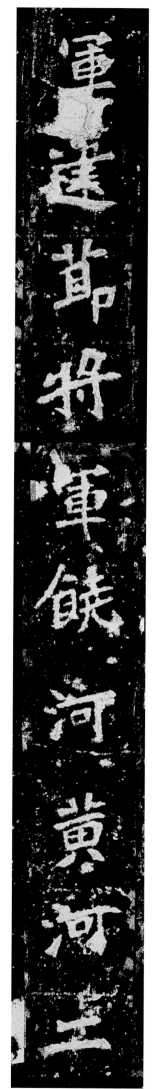

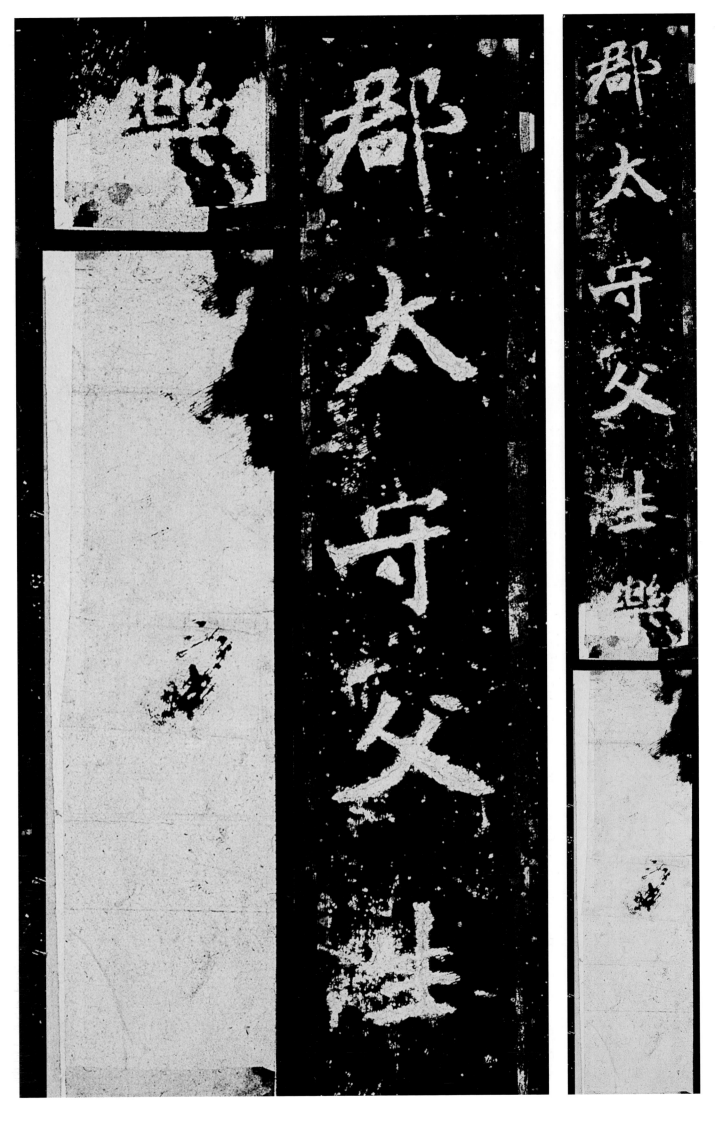

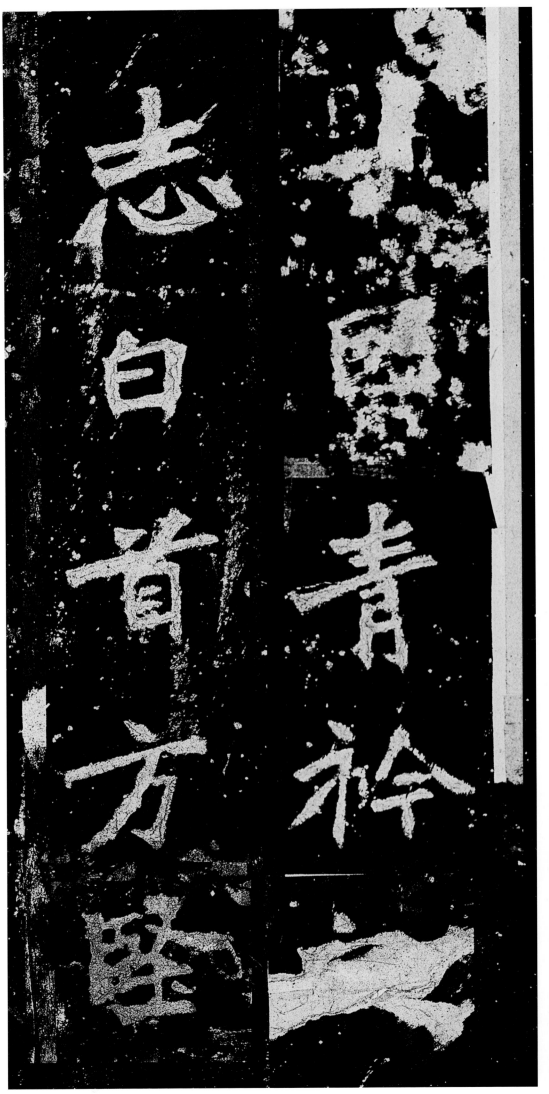
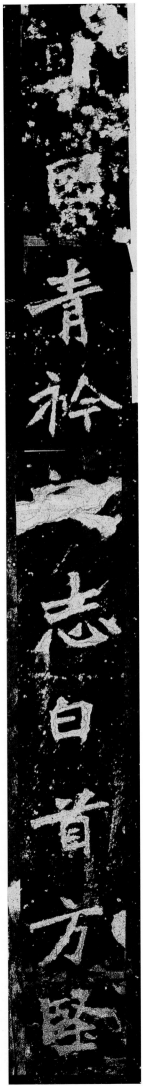

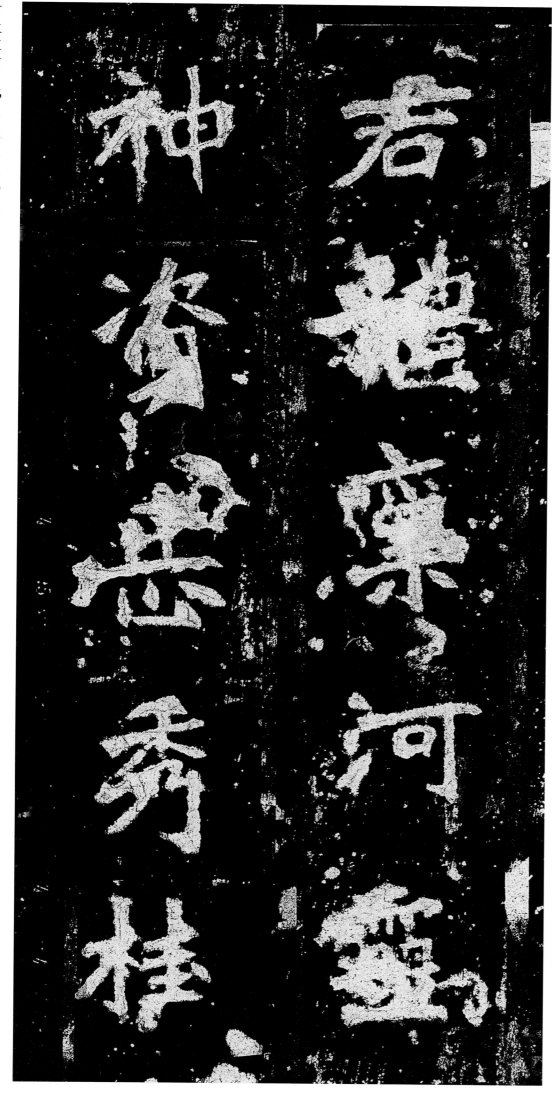
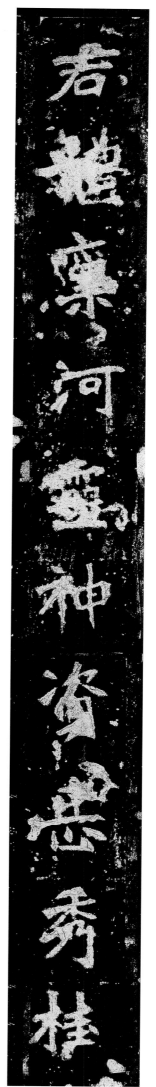

君体禀河灵，神资岳秀。桂

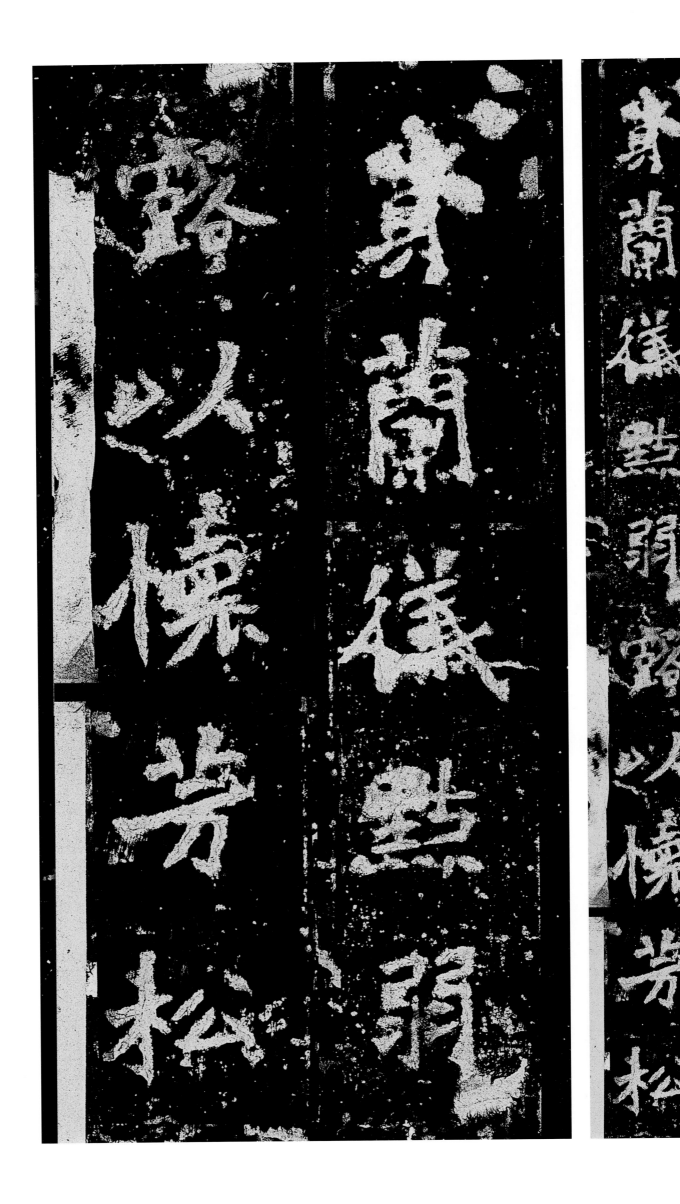

心口节，

口口口口口口。口

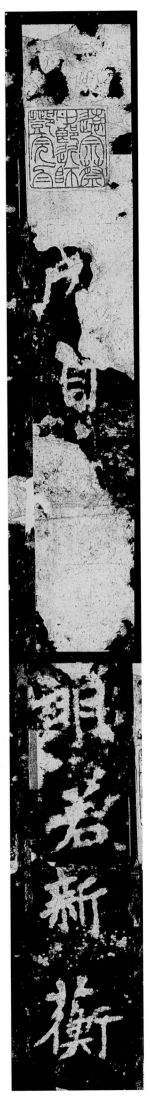

□□成，自□□朗。若新蘅

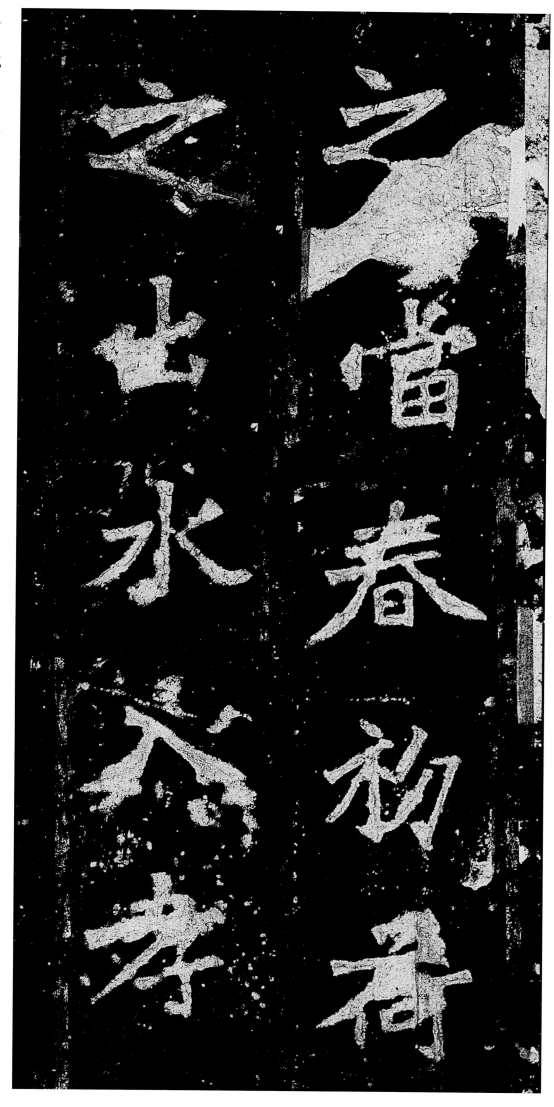
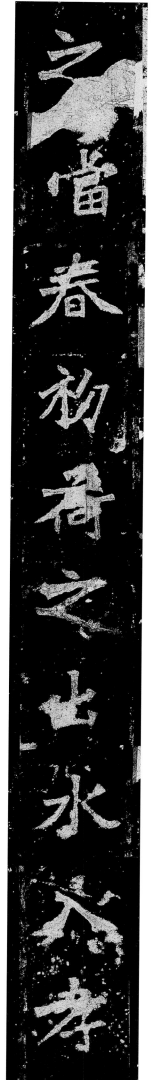

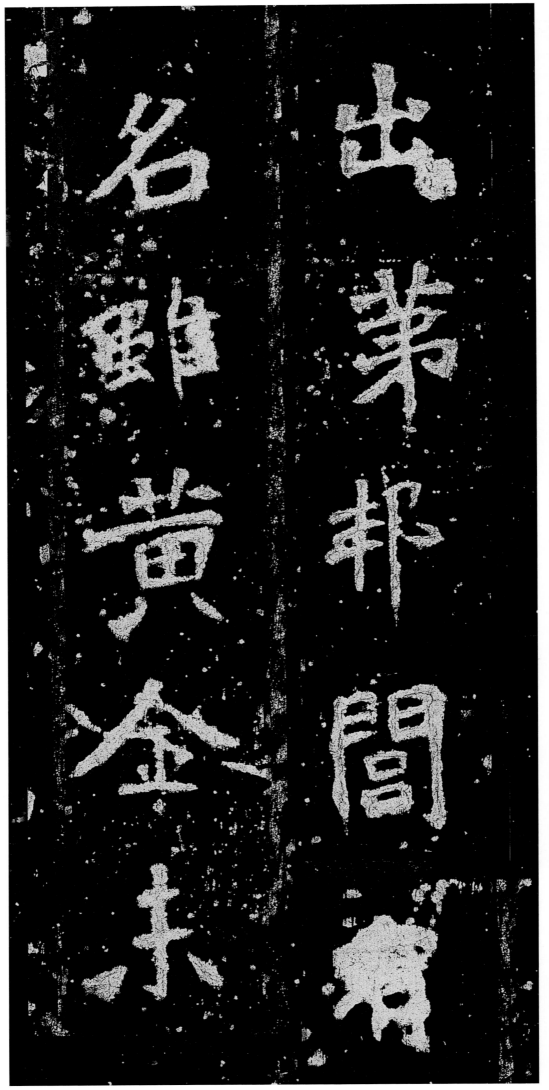

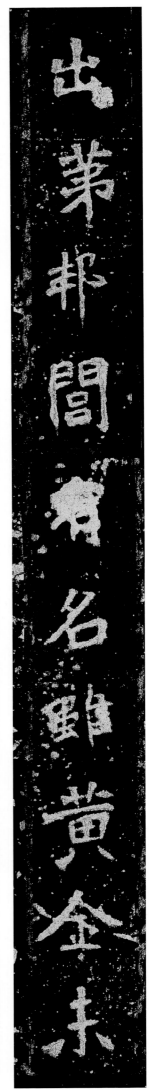

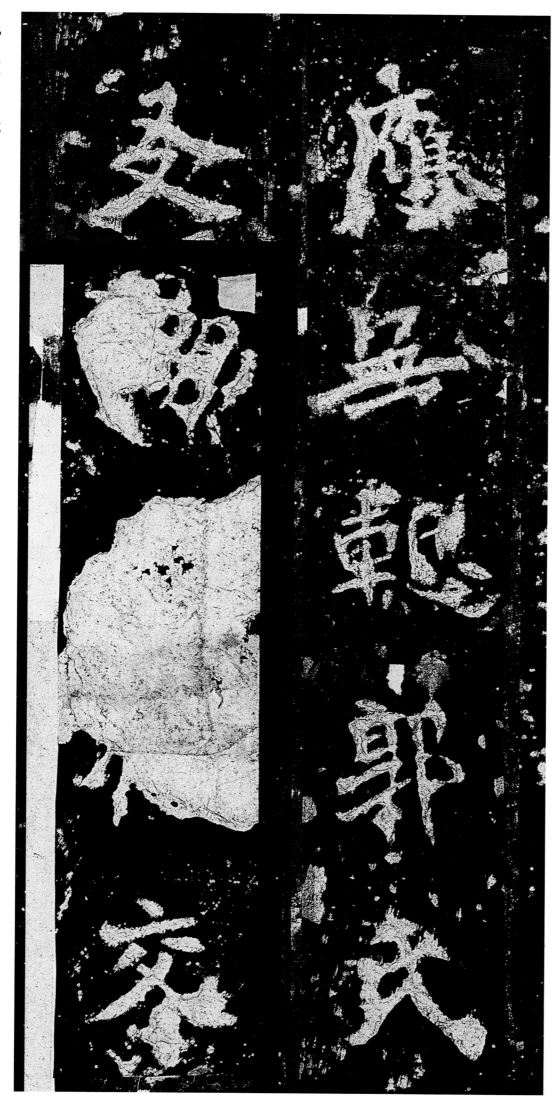

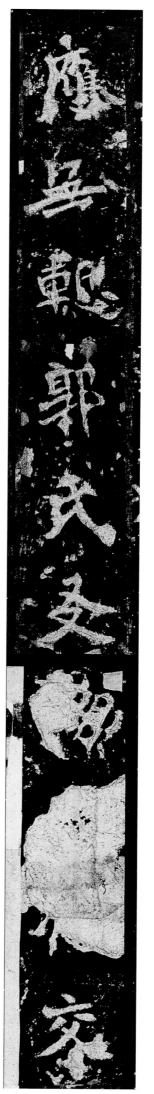

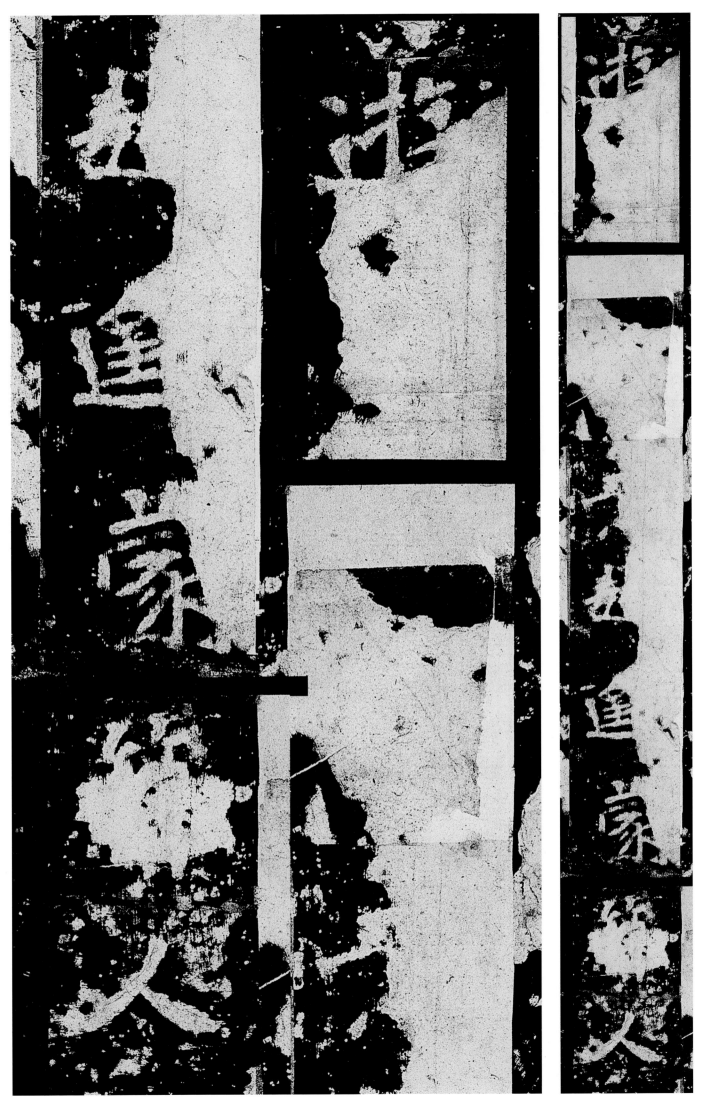

游□□。□□超遥，蒙□人

四四

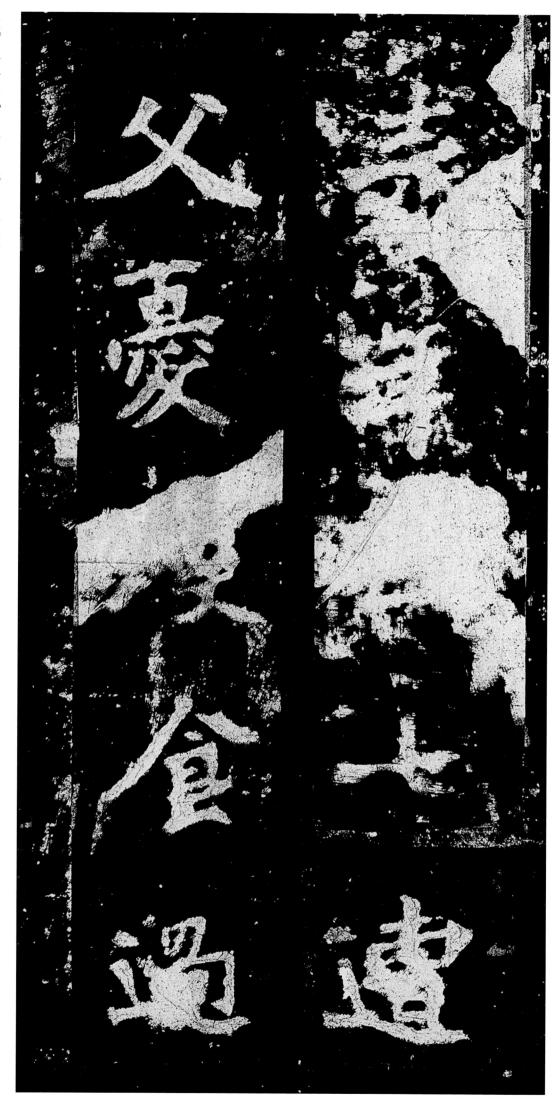
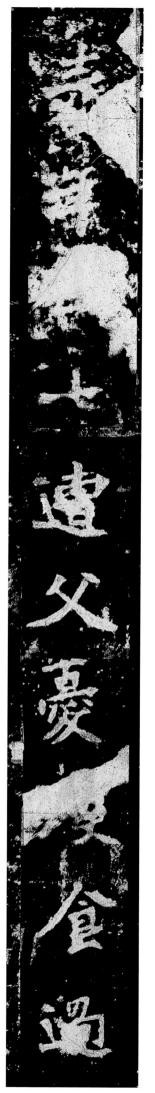

表。年廿七，遭父忧，寝食过

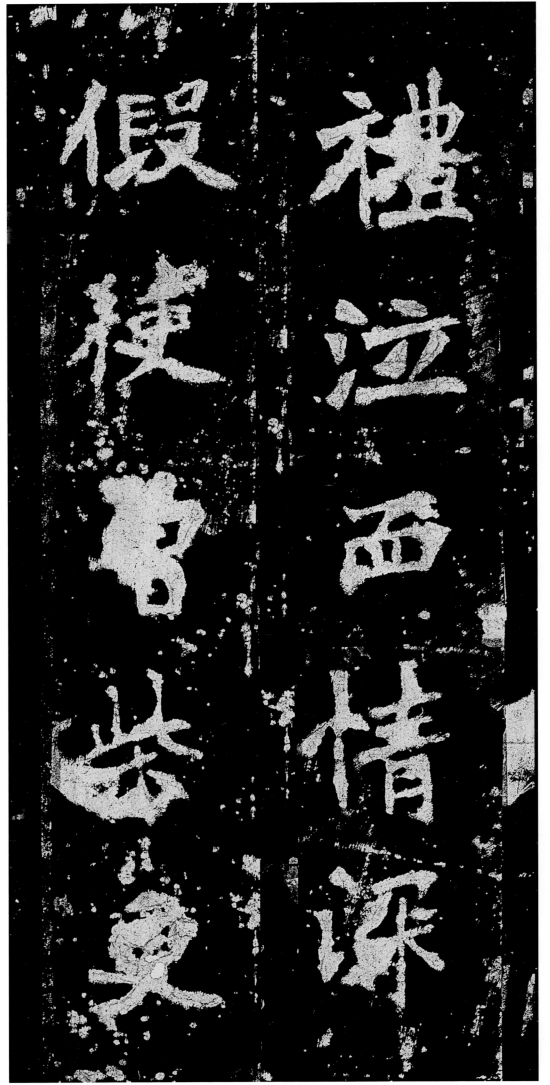
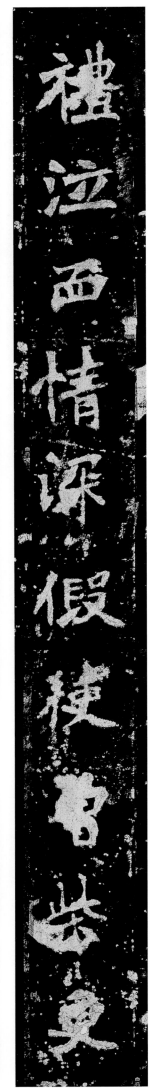

礼，泣血情深。假使曾、柴更

世，宁异今德？既倾乾覆，唯

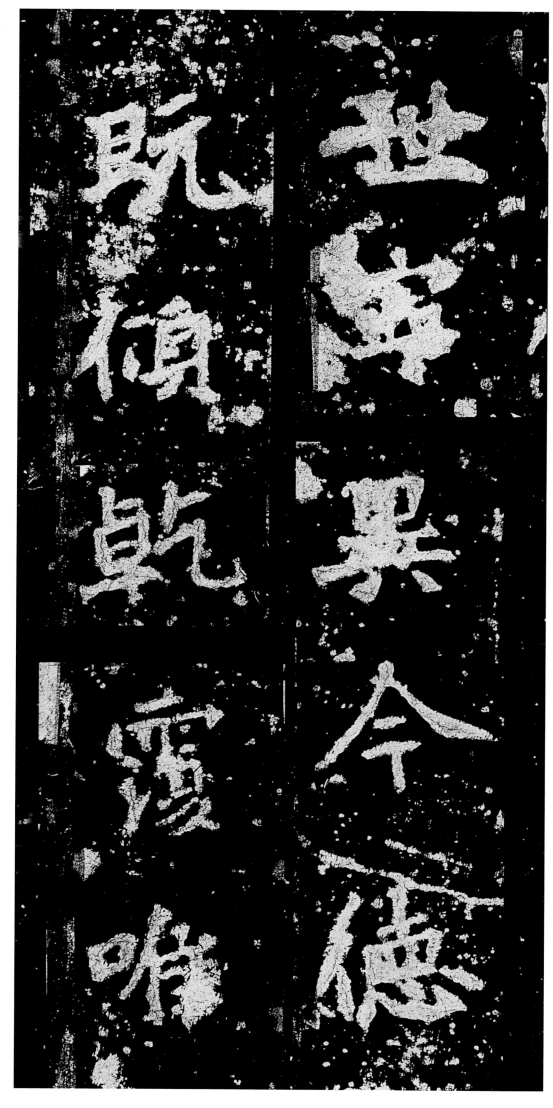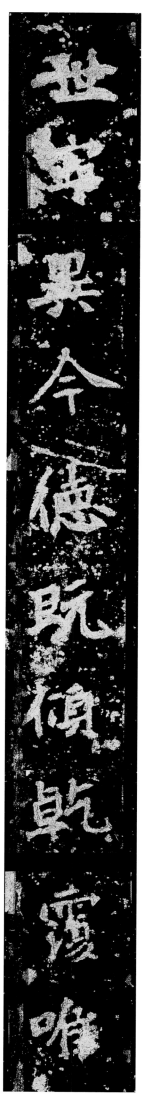

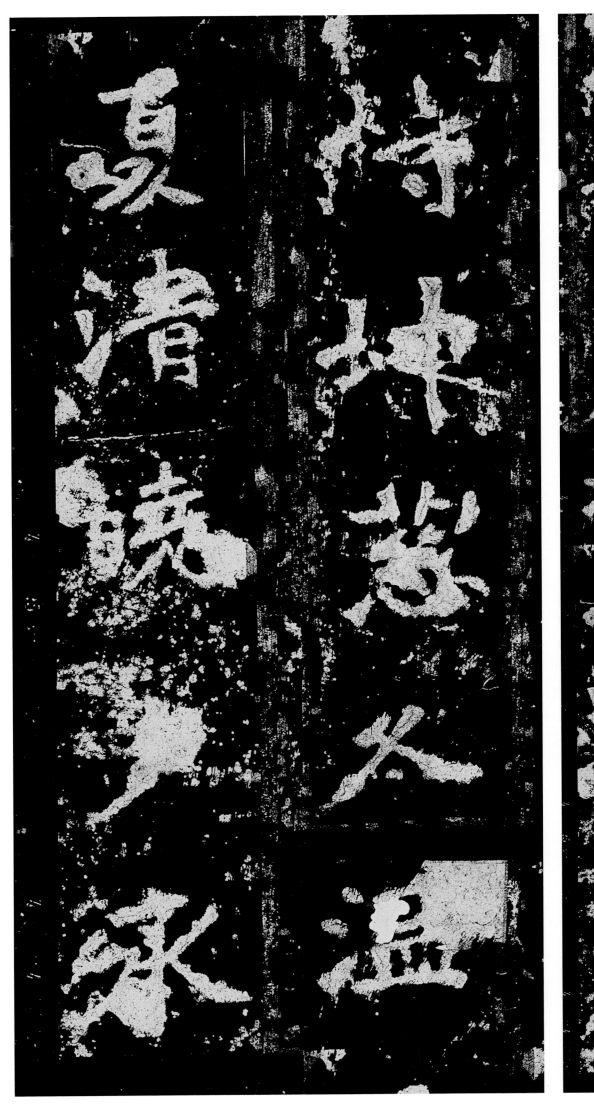

侍坤慈。冬温夏清，晓夕承

坤慈：比喻母爱。

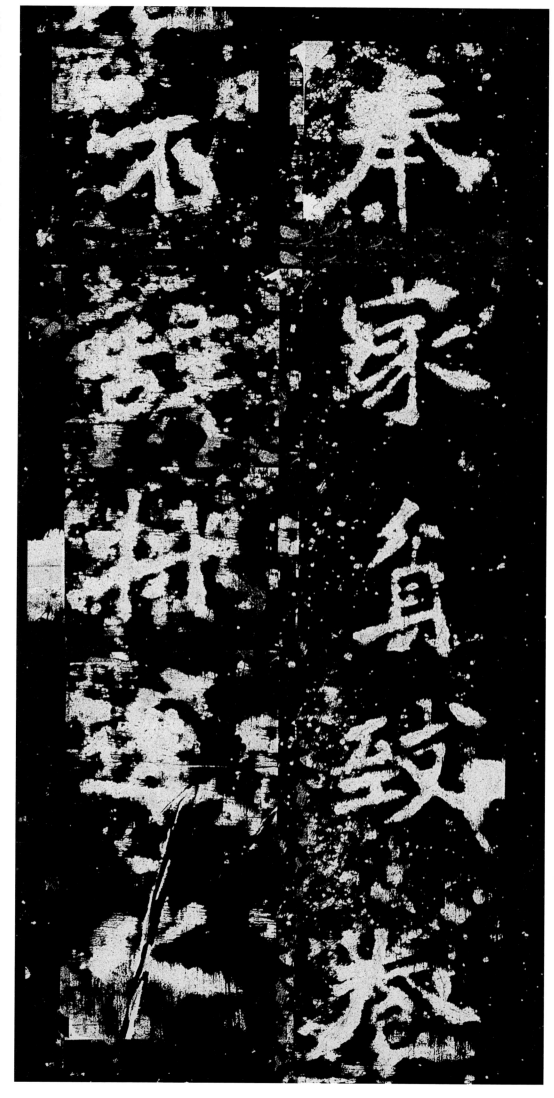
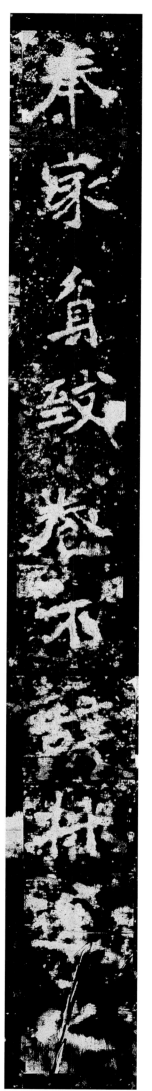

奉。家贫致养，不辞采运之

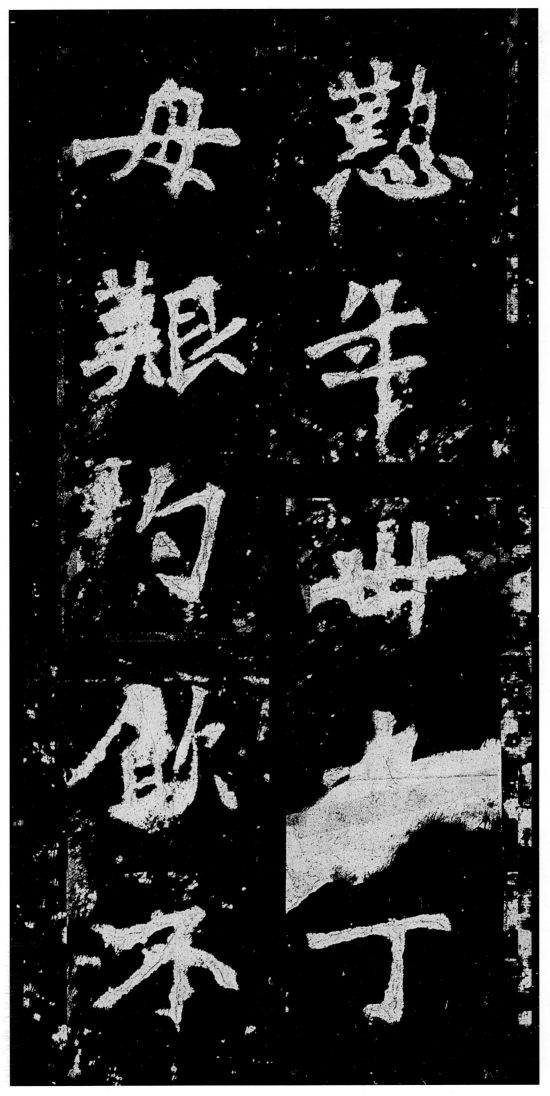

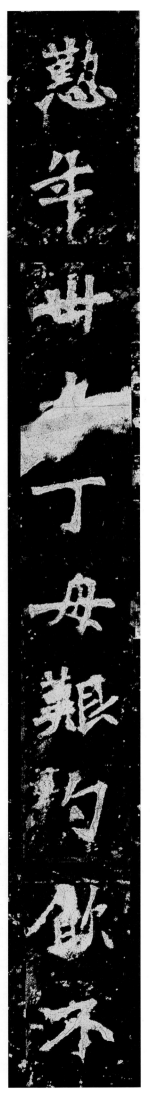

入，偷魂七朝。磬力尽□，备

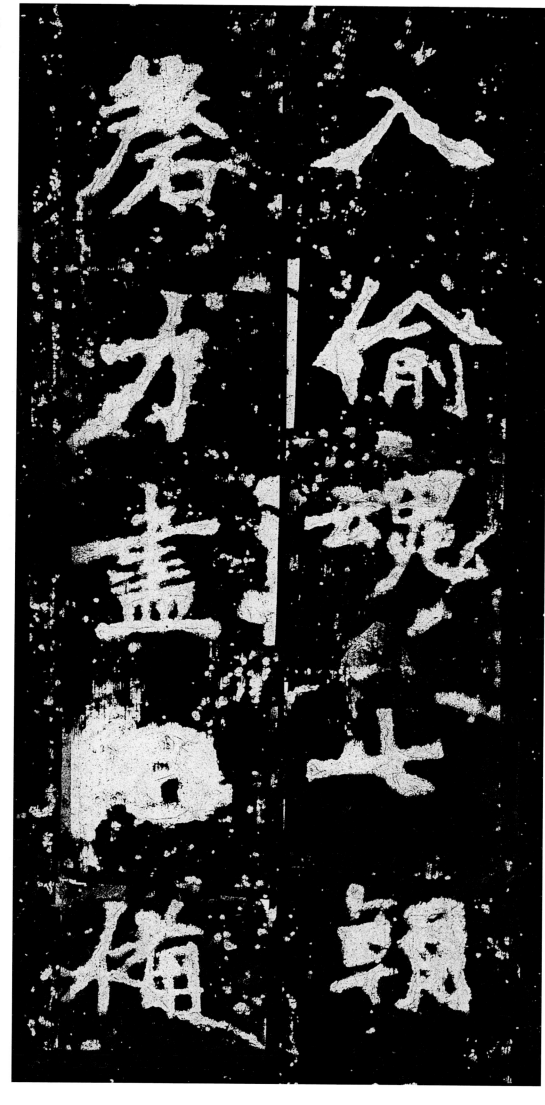
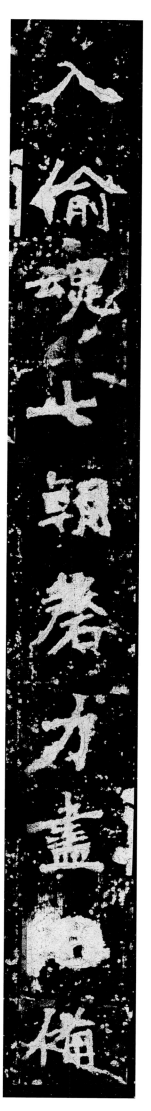

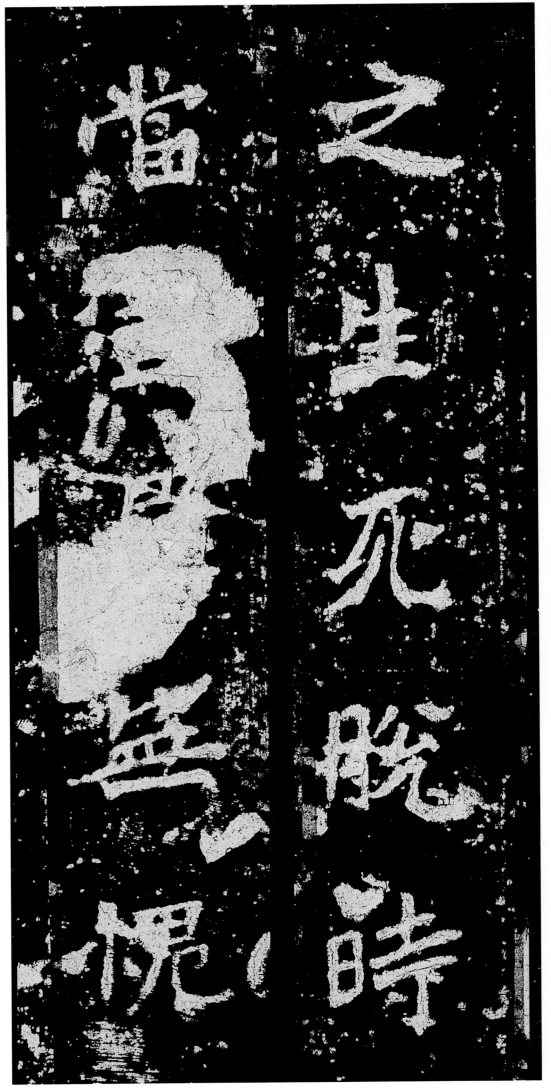

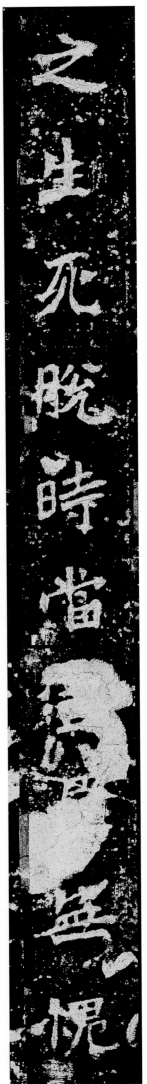

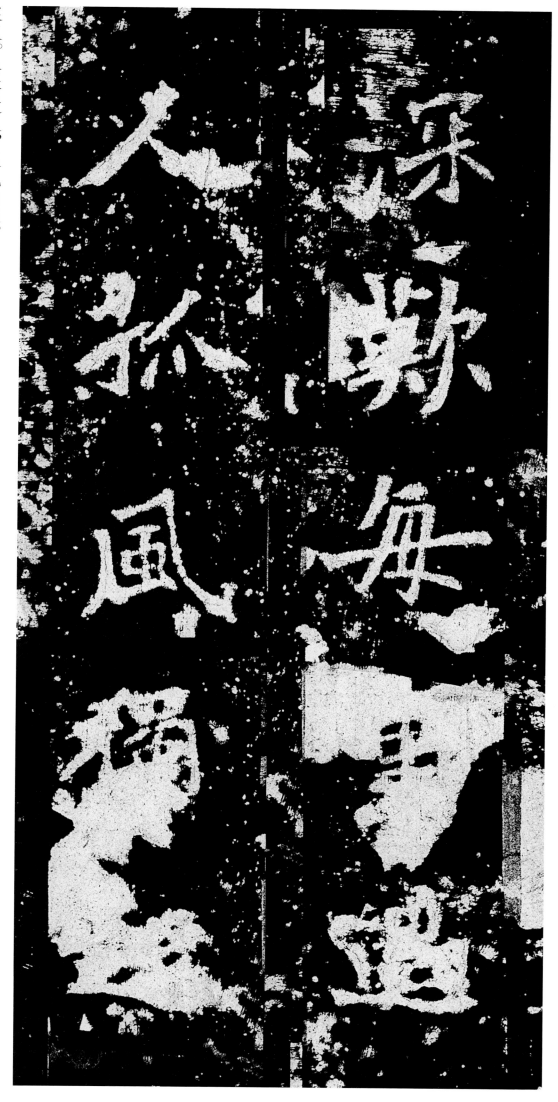
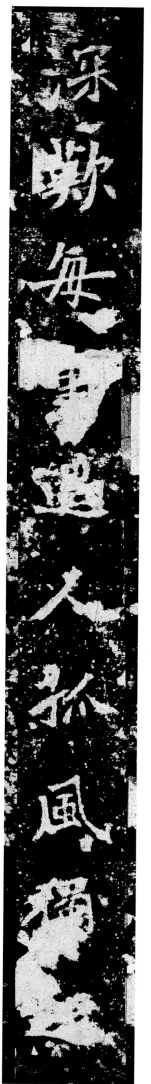

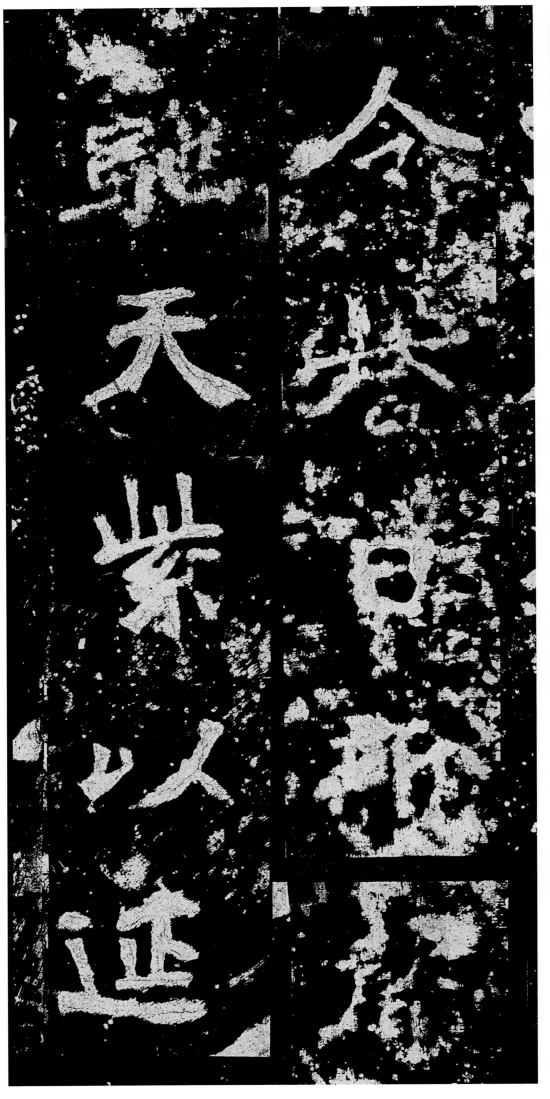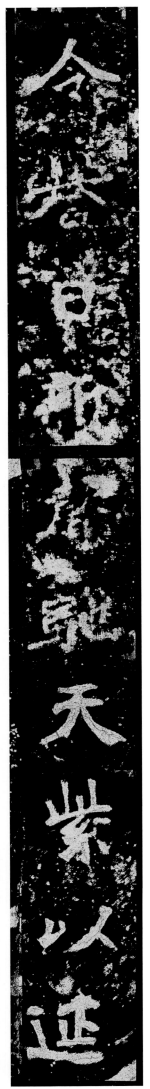

天紫：指帝王宫禁。

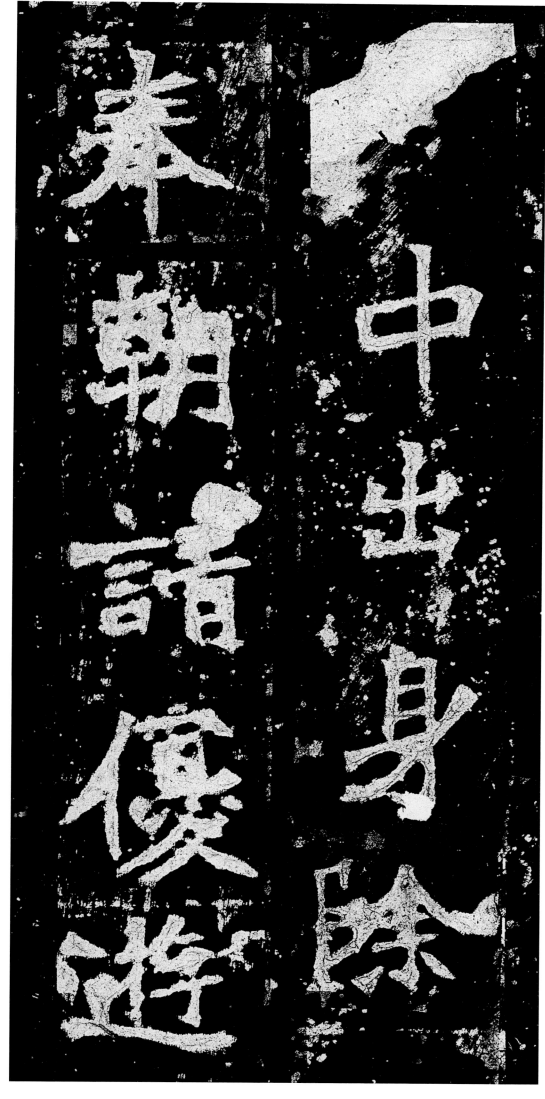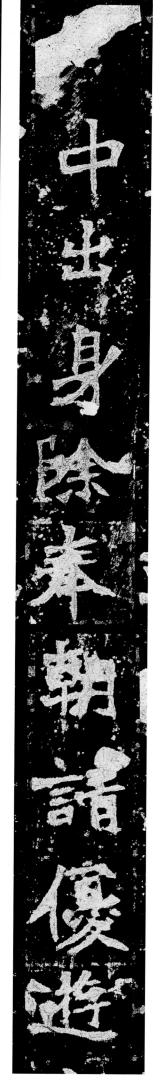

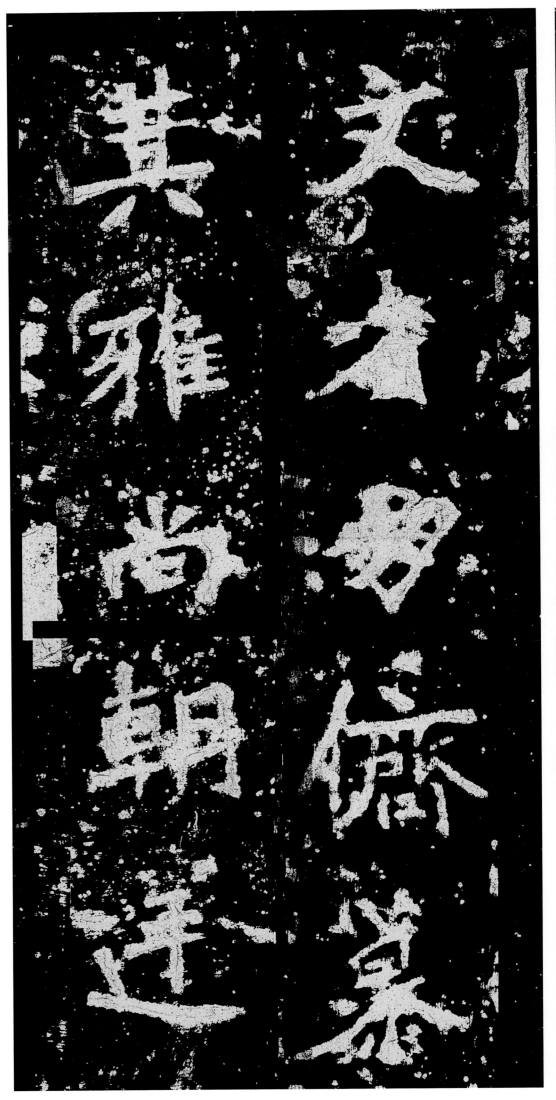

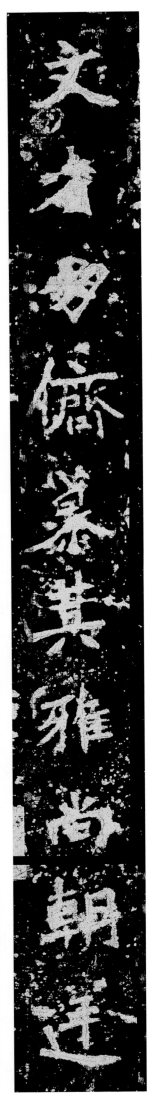

文省，朋侪慕其雅尚。朝廷

五六

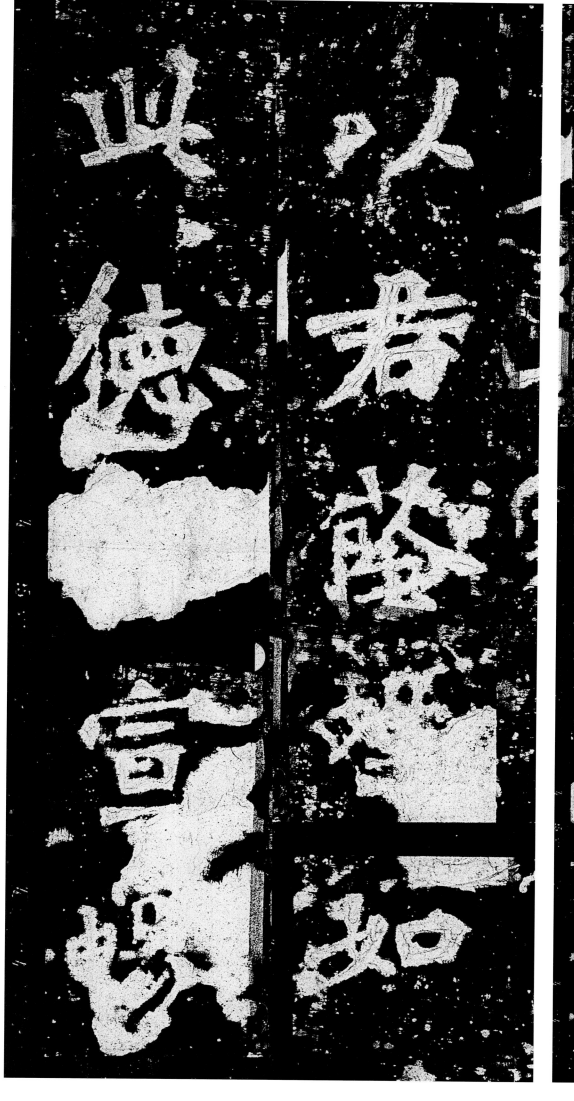
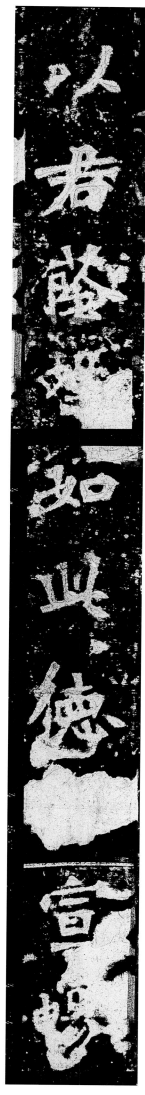

以君荫望如此，德□宣畅，

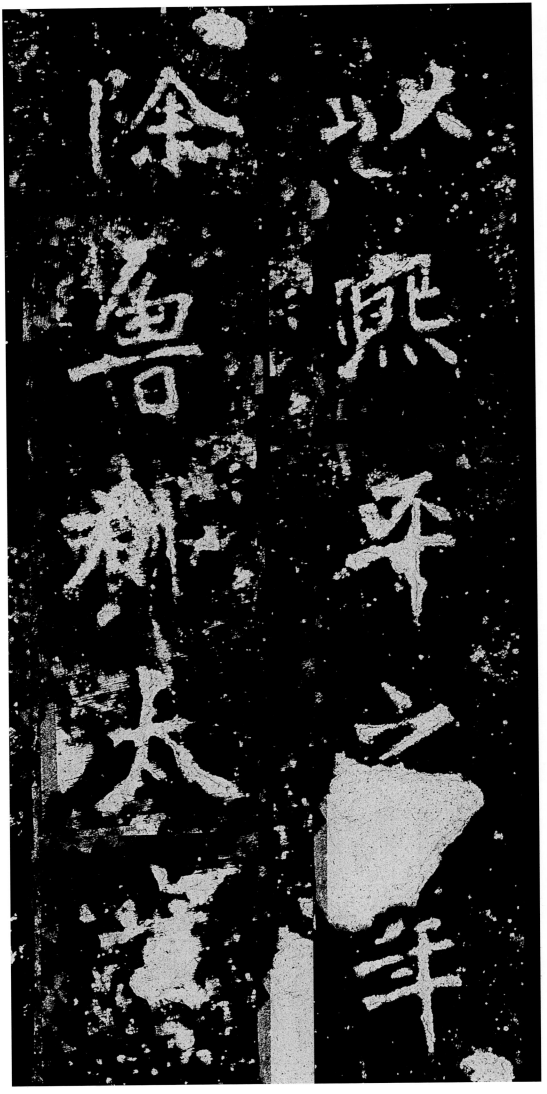
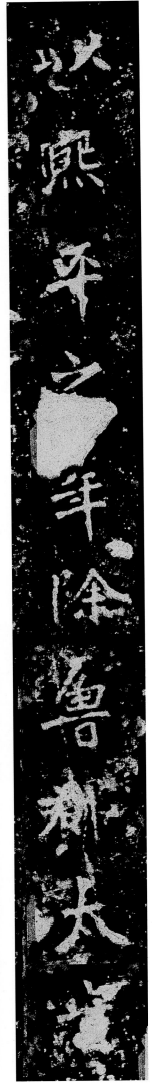

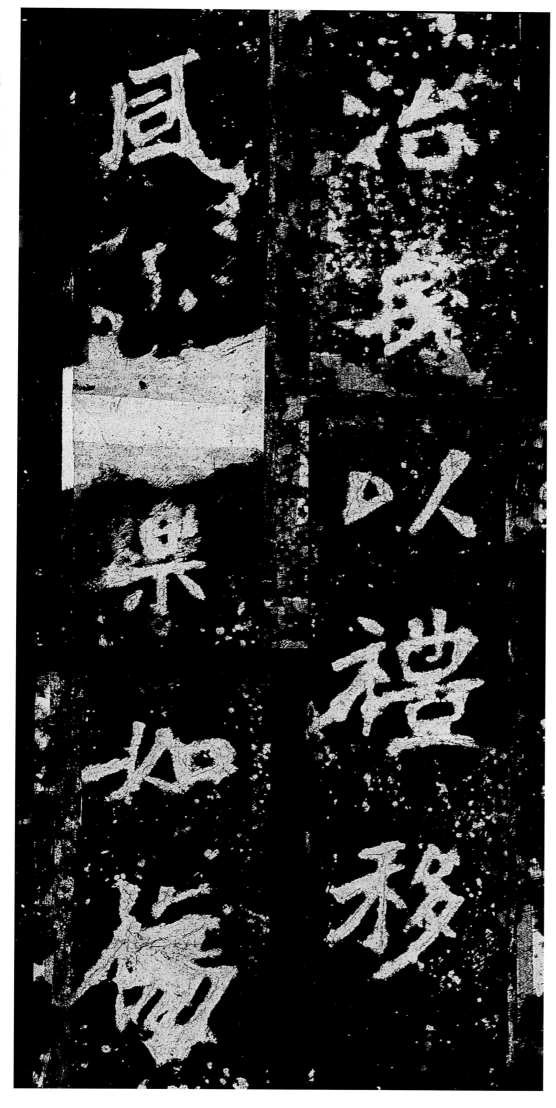
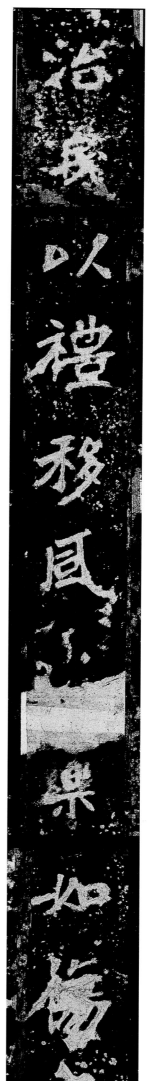

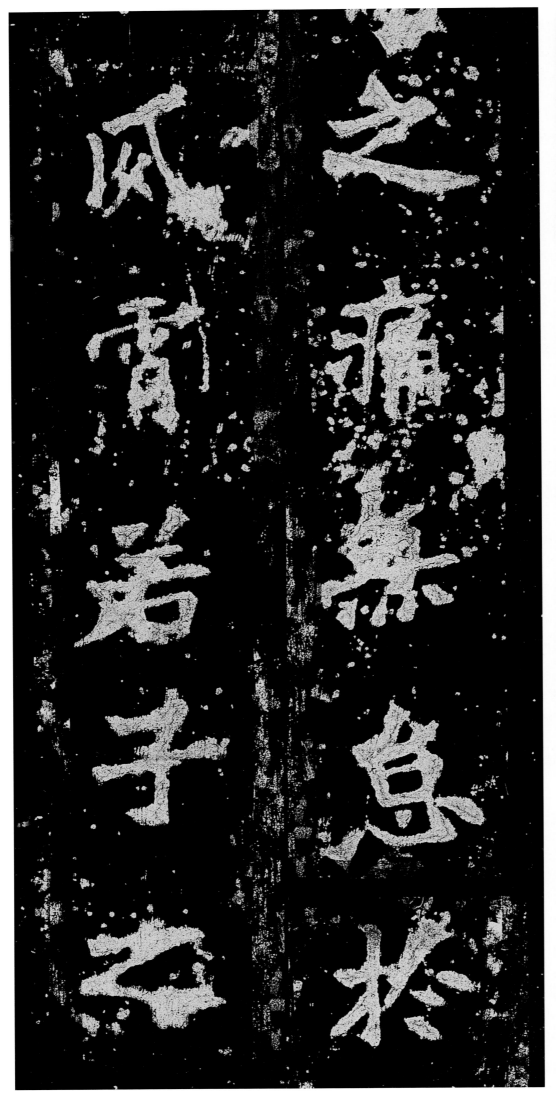
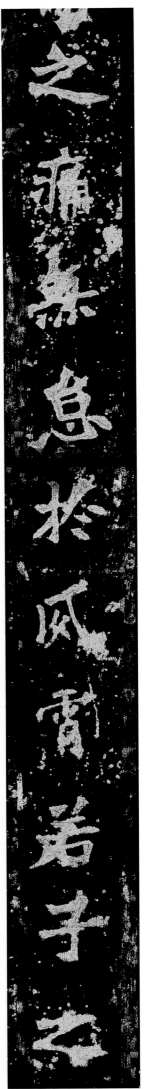

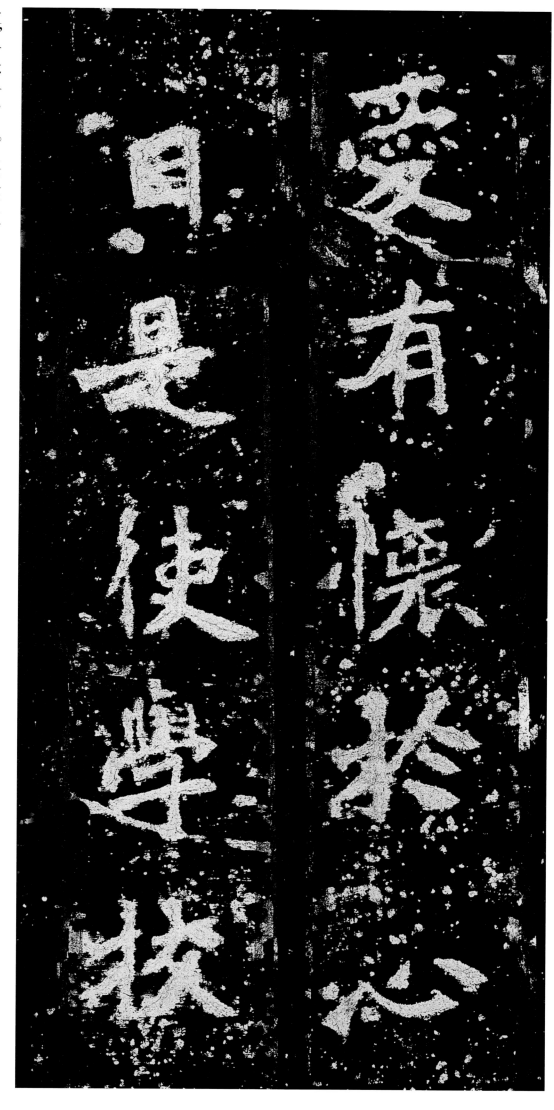
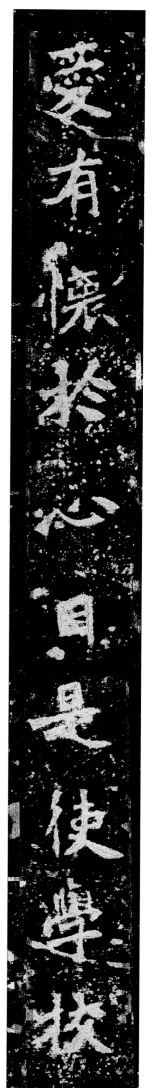

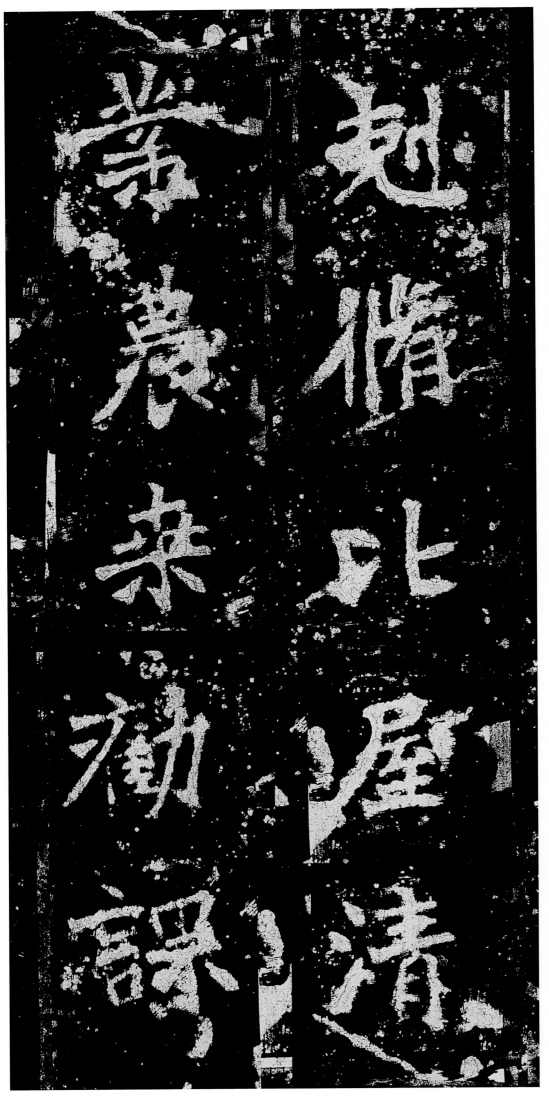
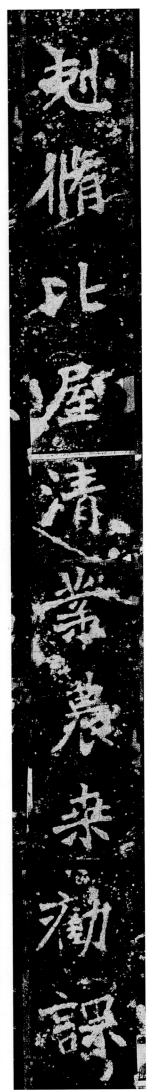

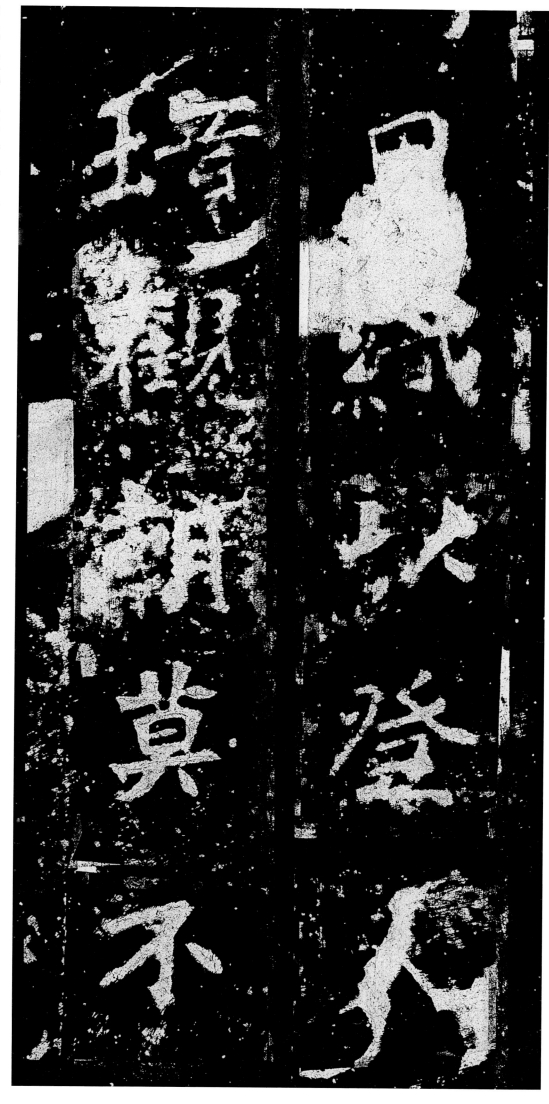
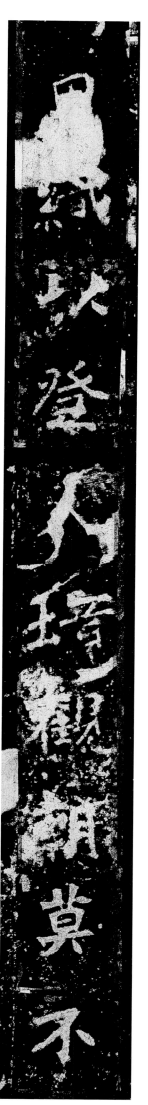

田织以登。入境观朝，莫不

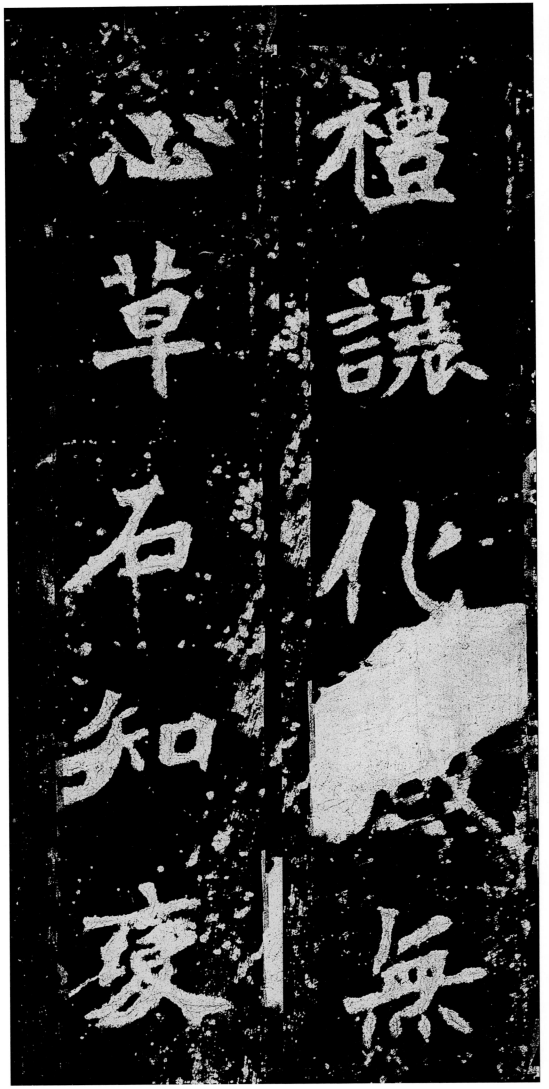

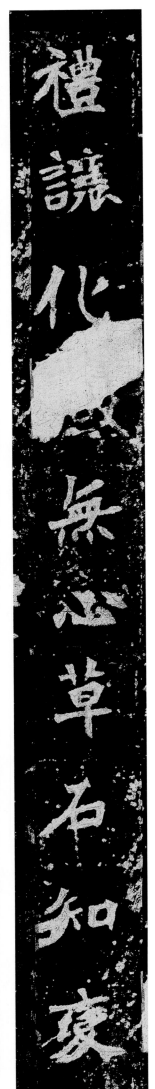

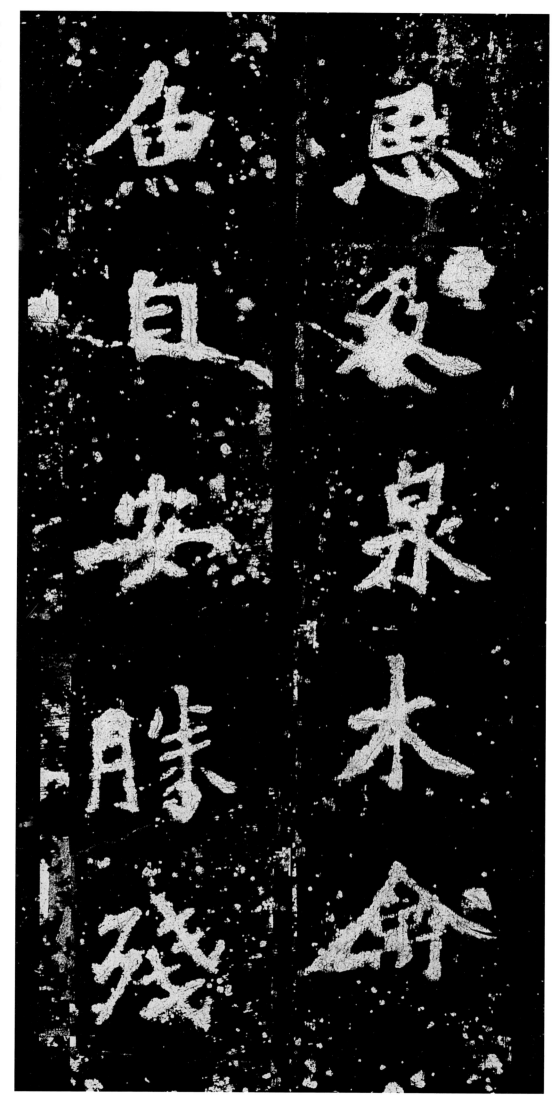

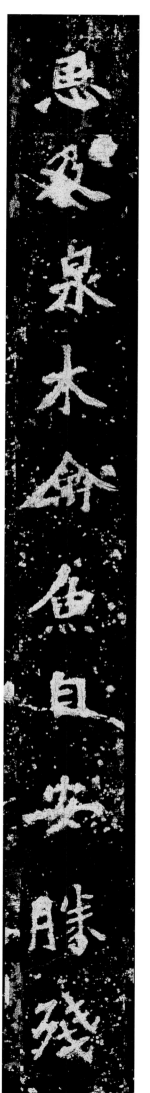

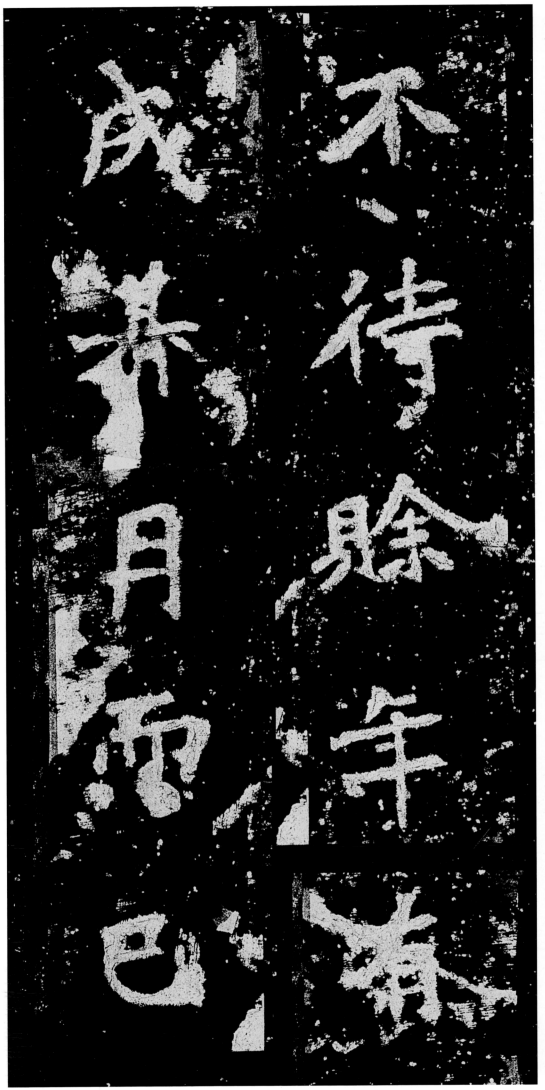
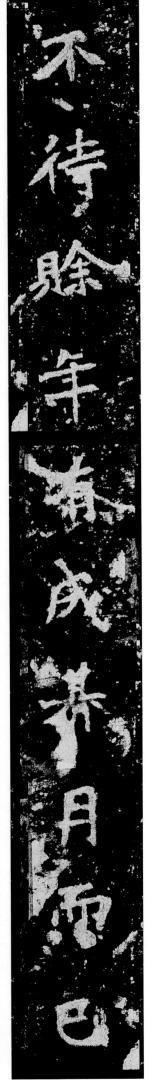

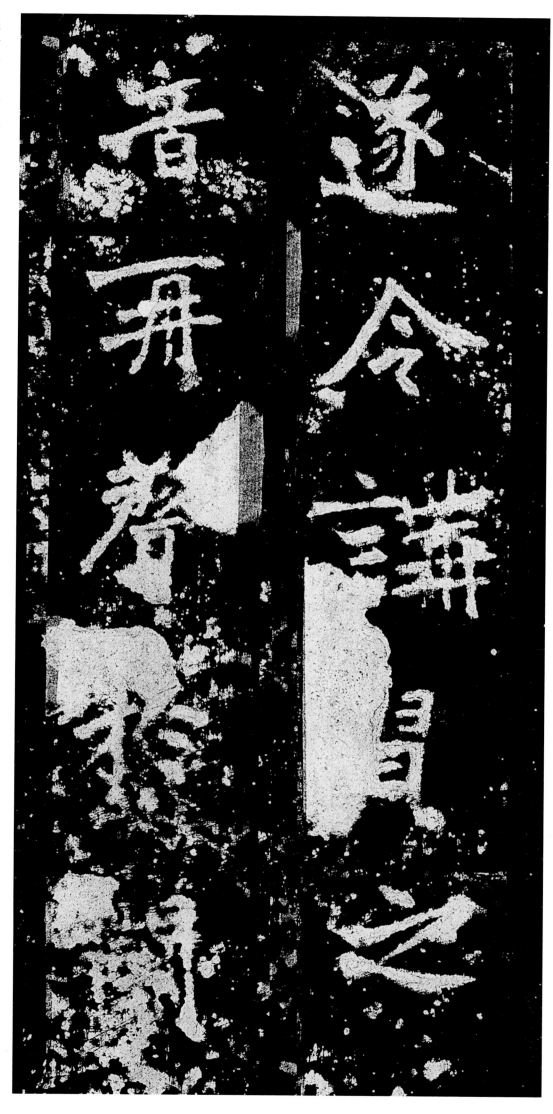
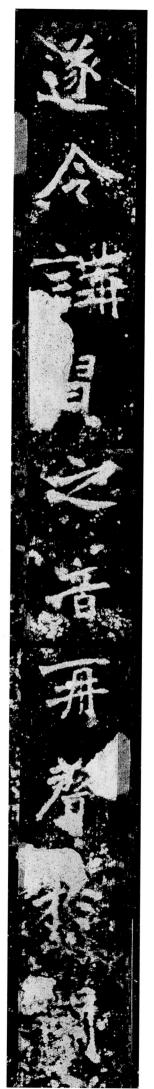

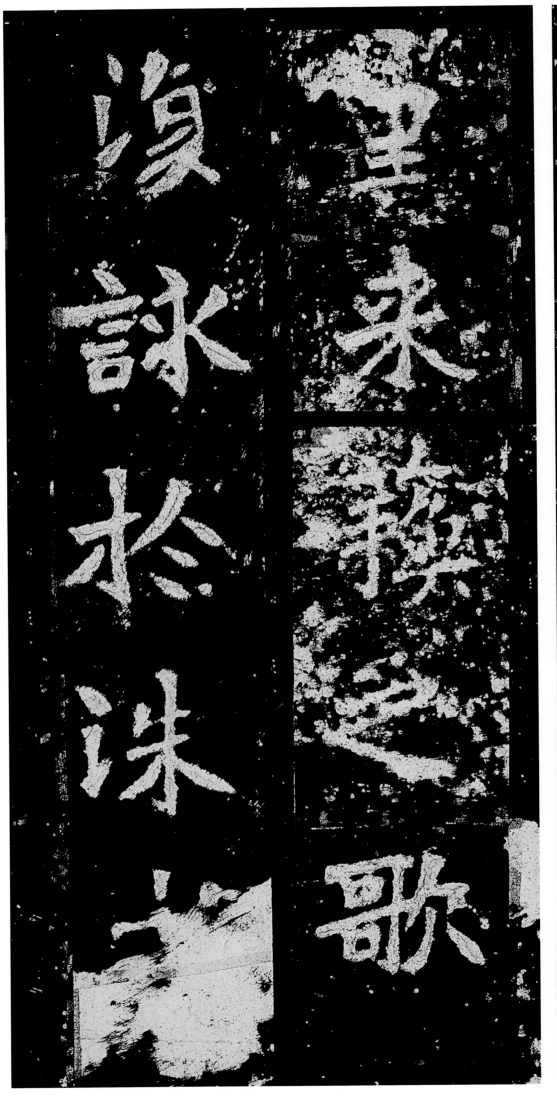

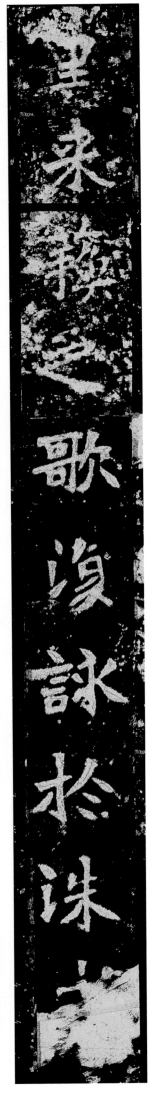

洙：水名，在山东省，泗水的支流。

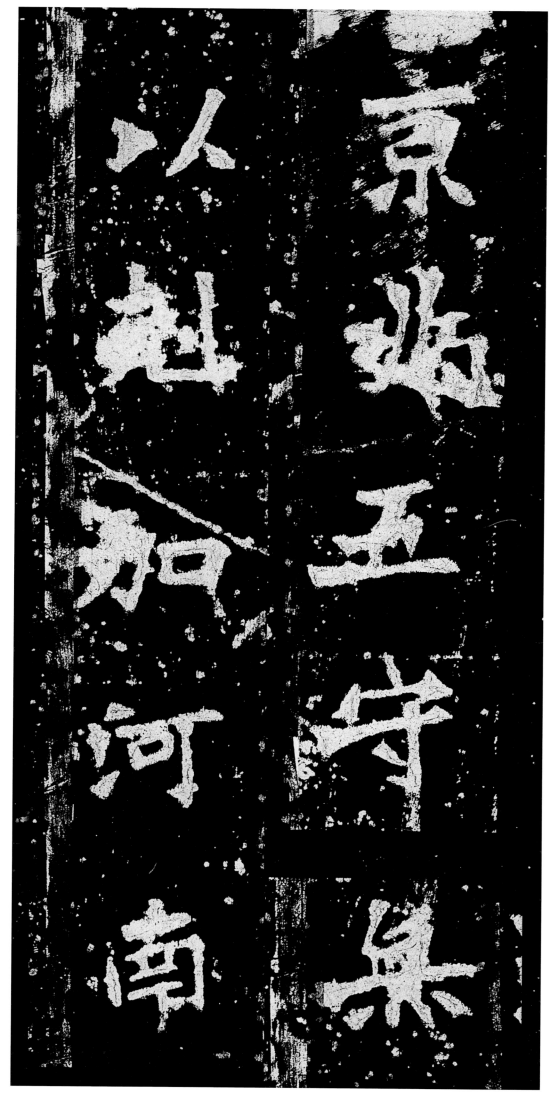
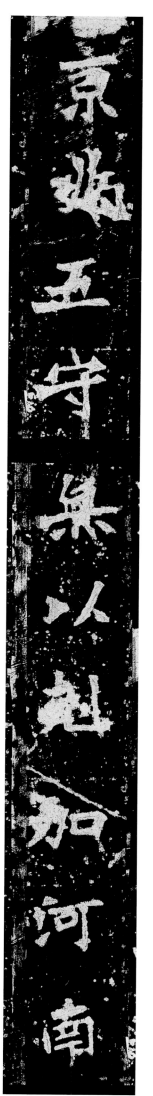

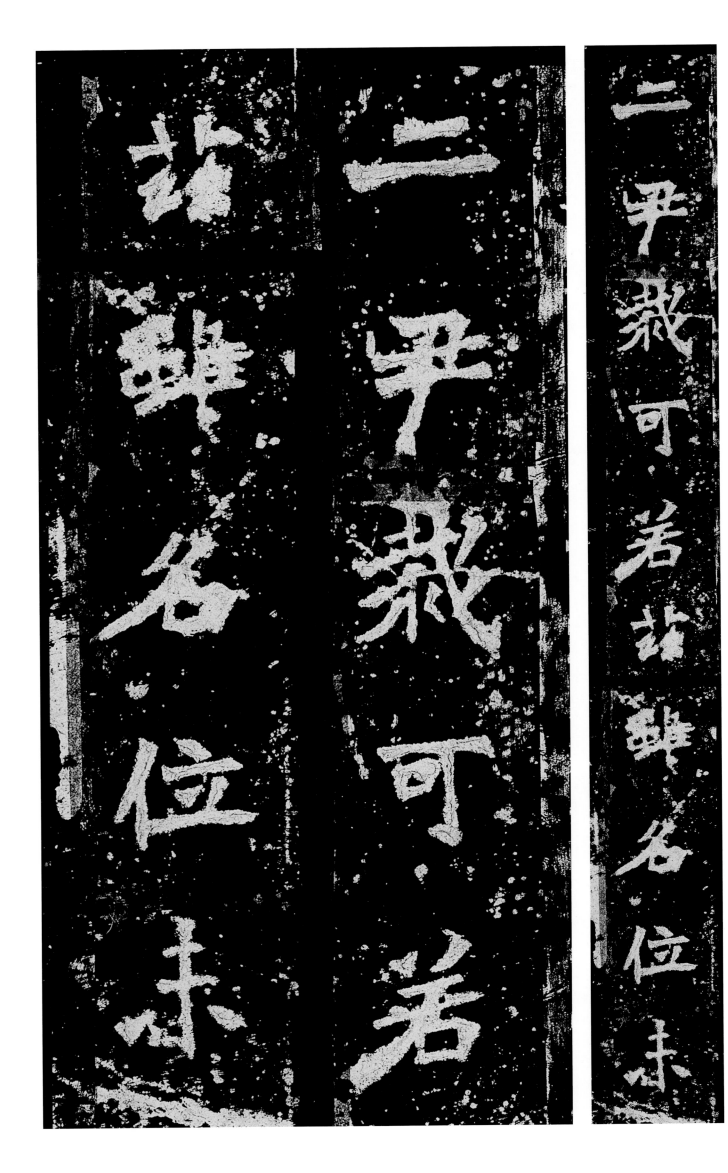

二尹，裁可若兹。虽名位未

七〇

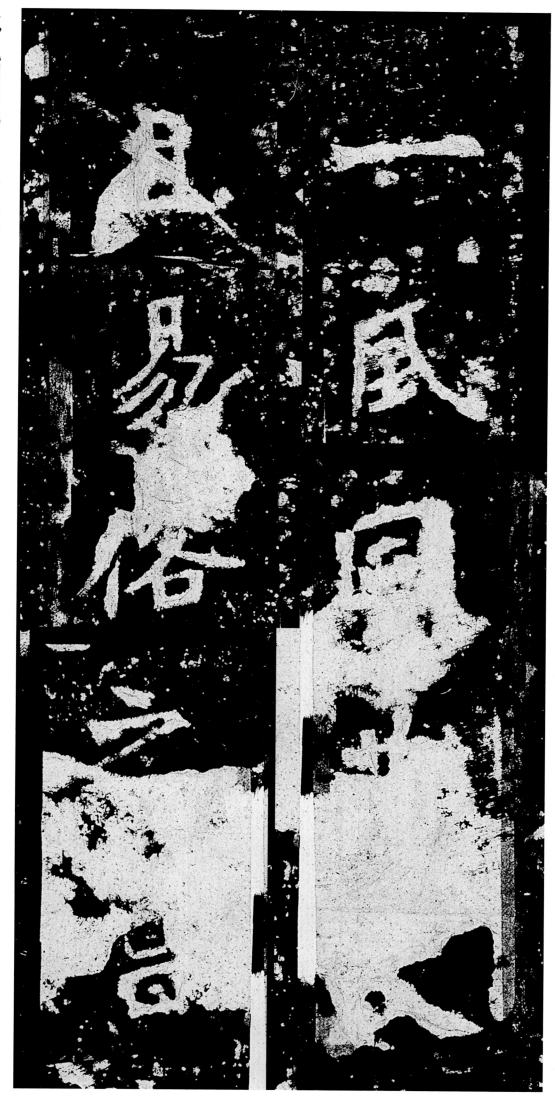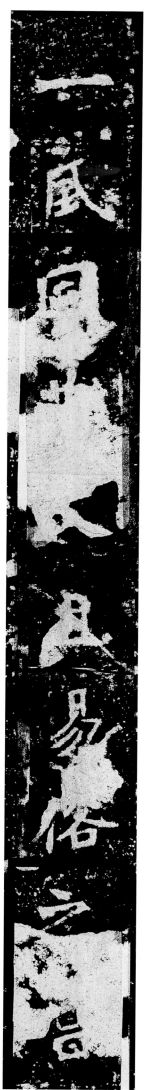

一，风□□□。且易俗之□，

七一

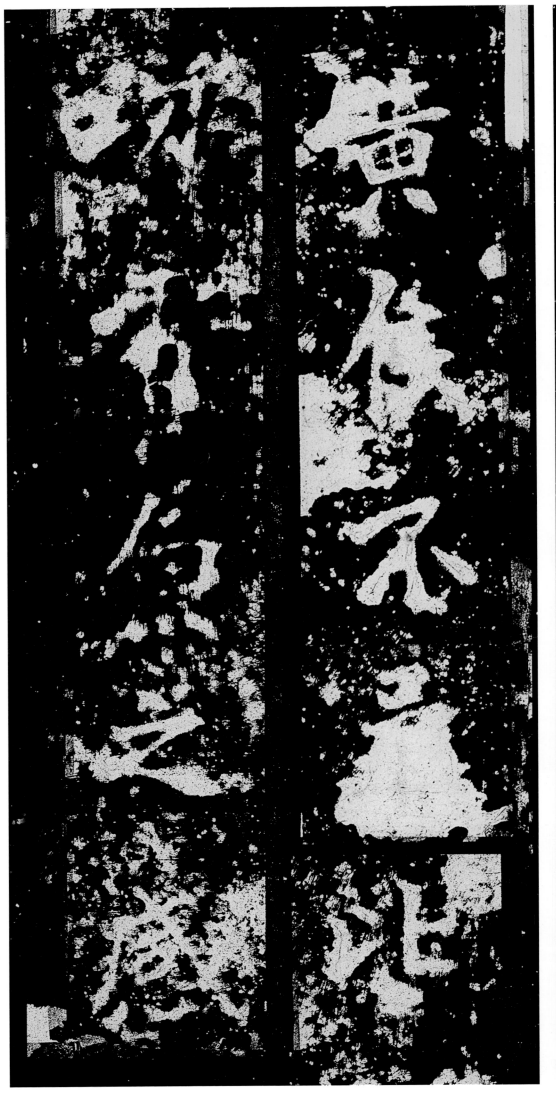
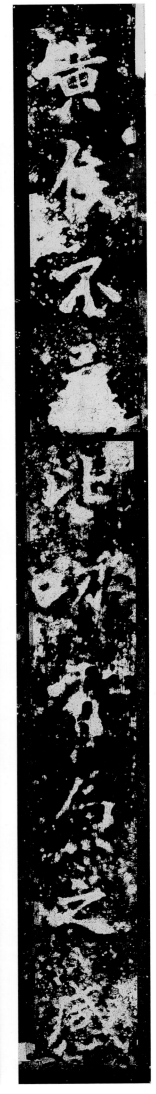

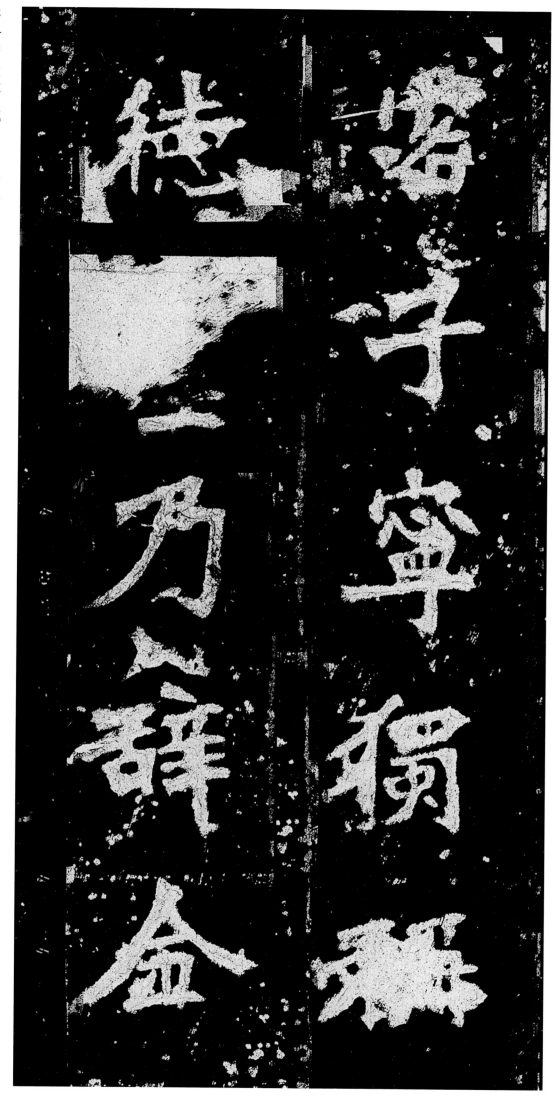

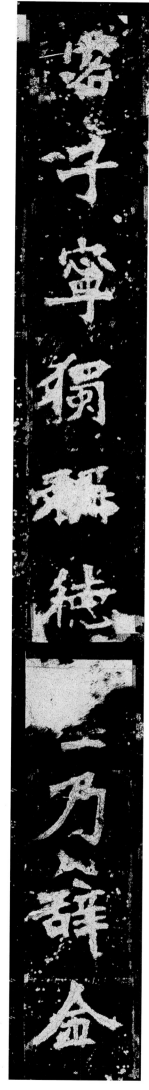

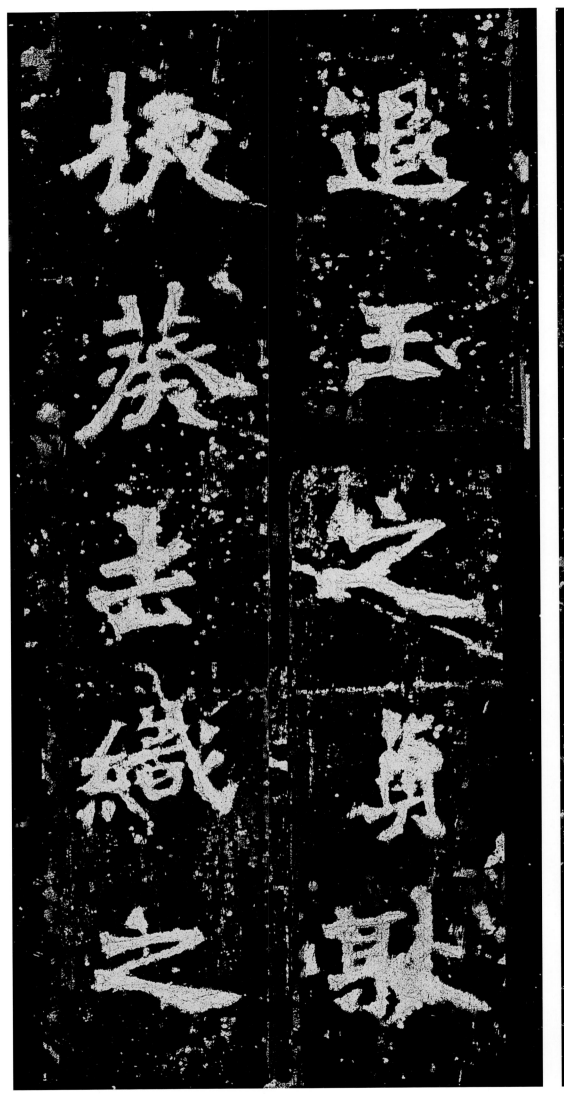
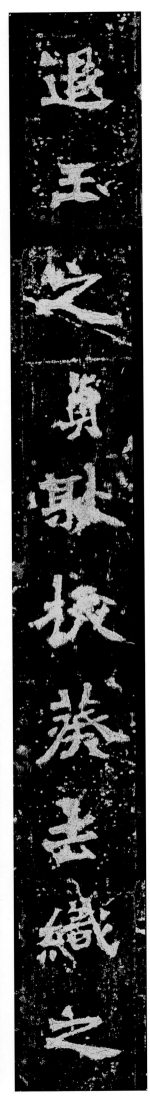

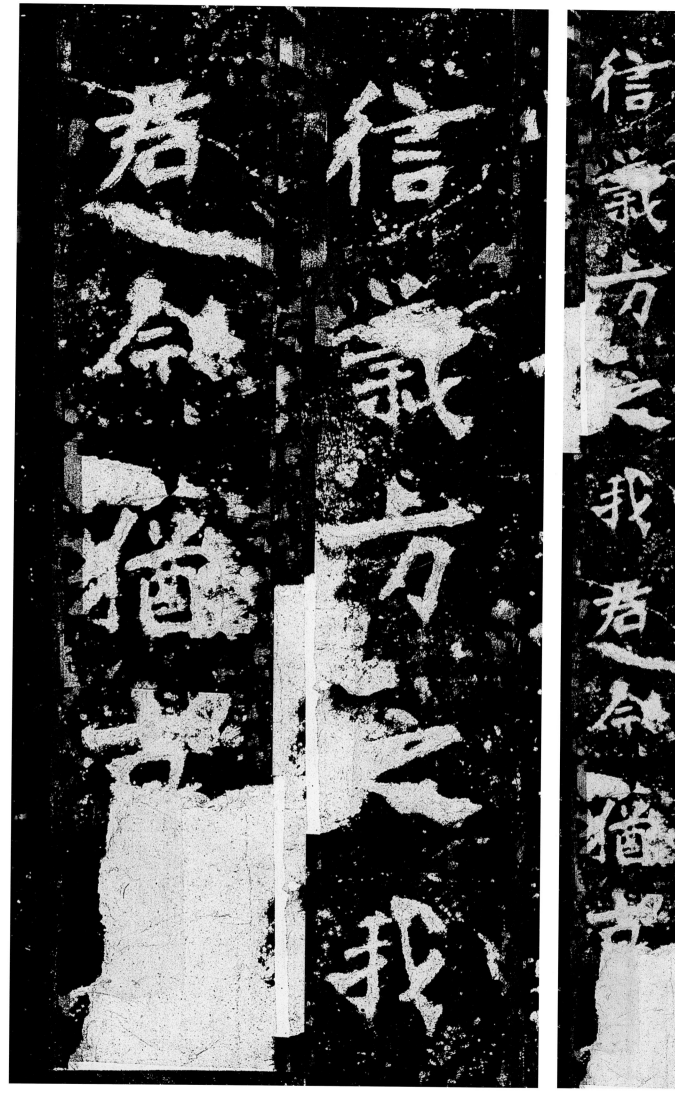

信义，方之我君，今犹古□。

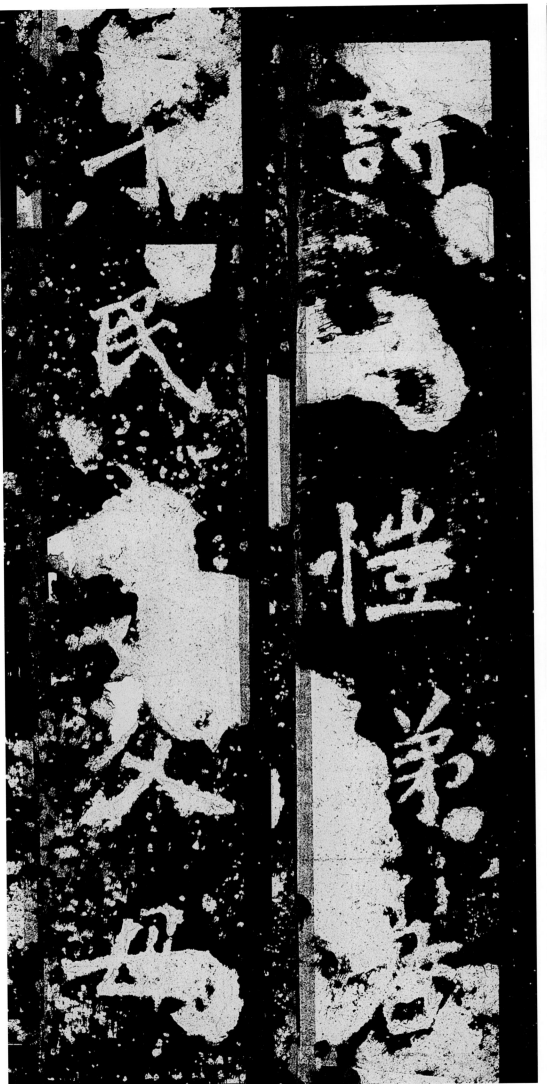

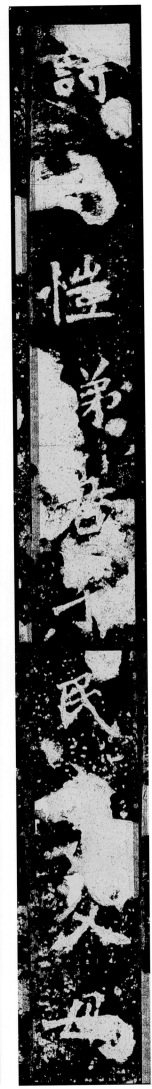

实恐韶曦迁影，东风改吹。

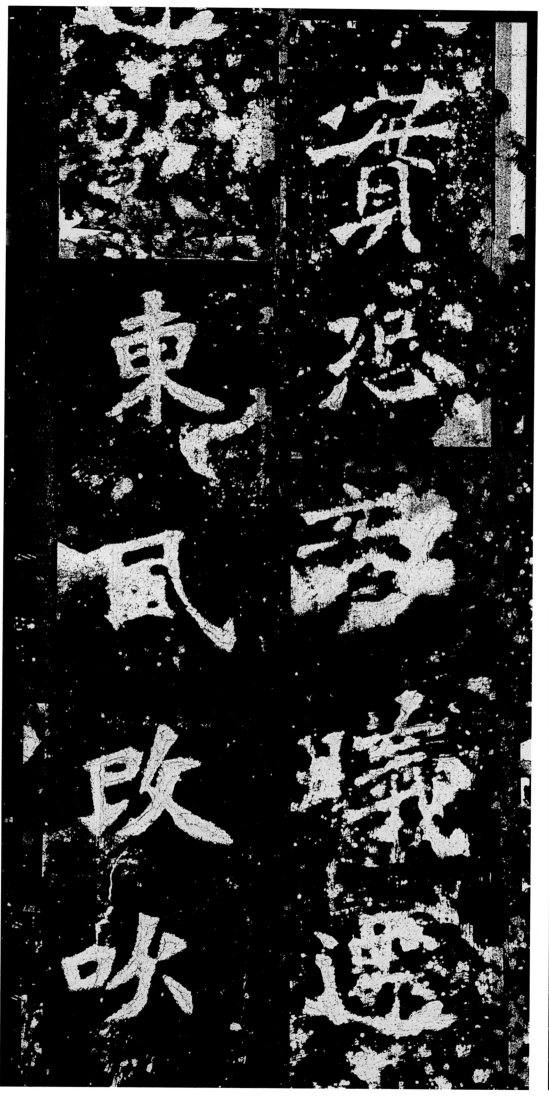
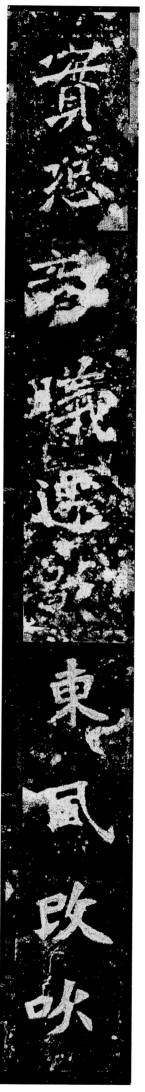

韶曦：阳光。

七七

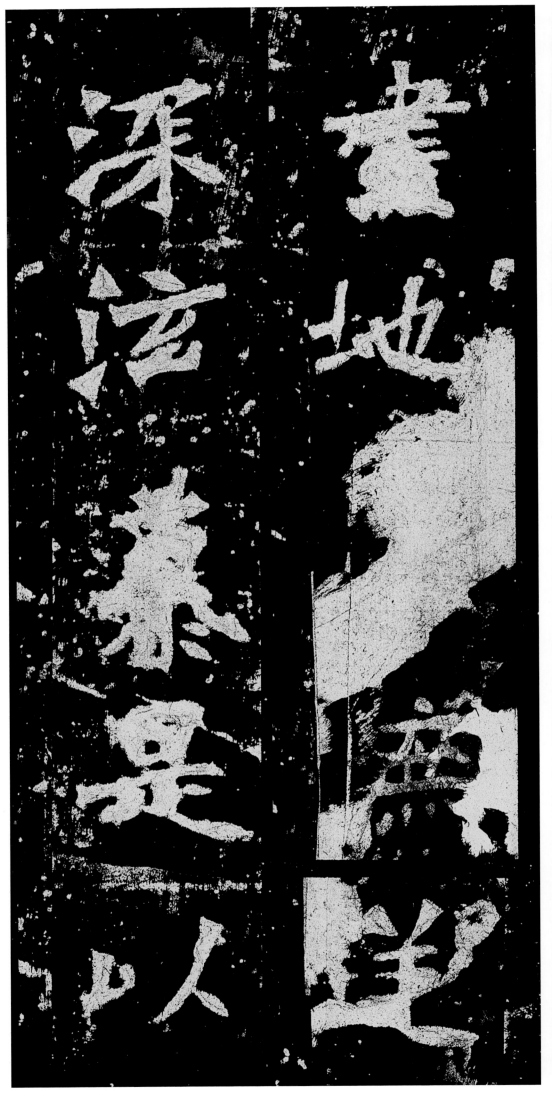
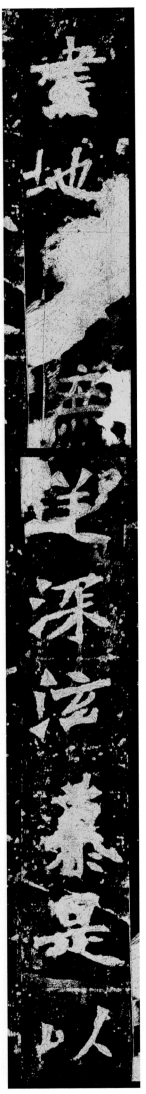

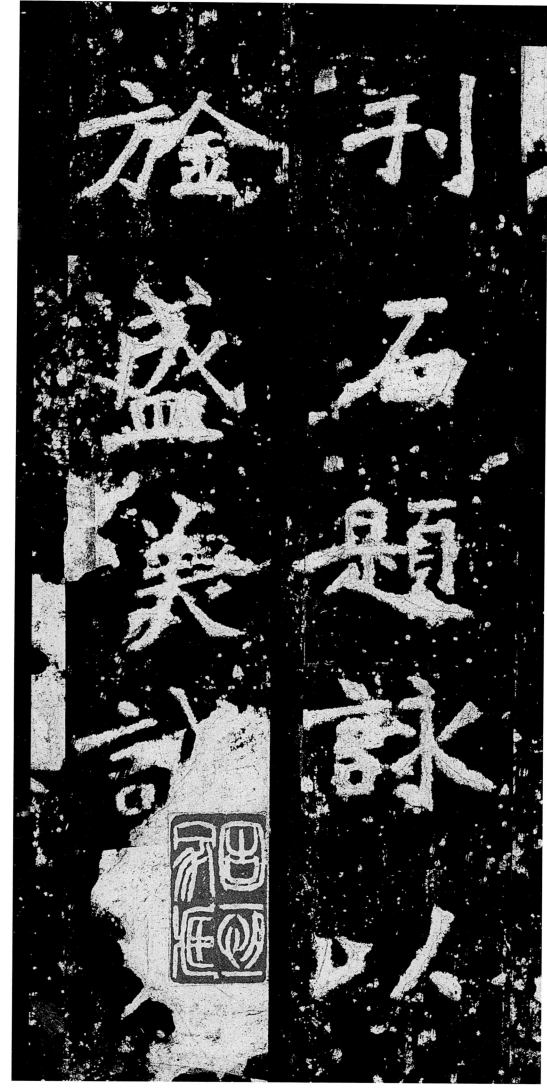

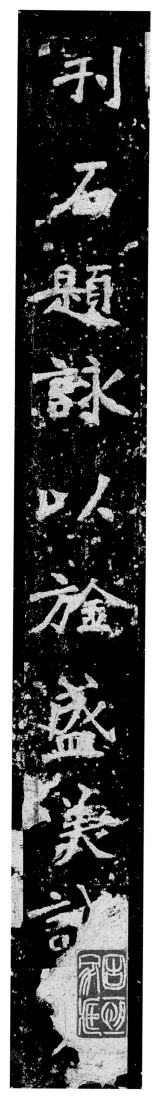

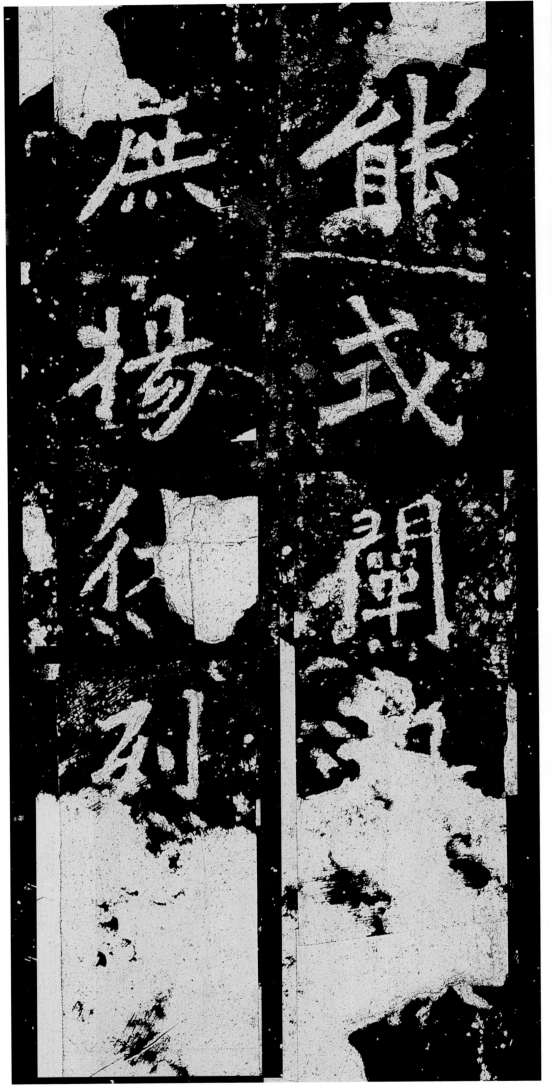
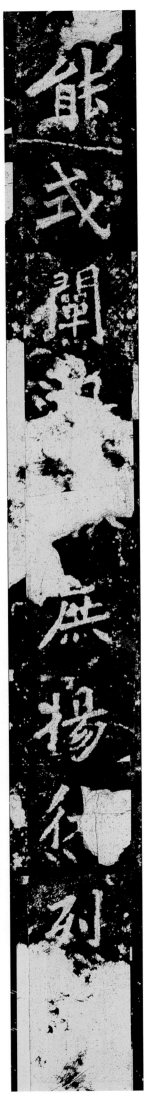

能式阐鸿□，庶扬休烈。□

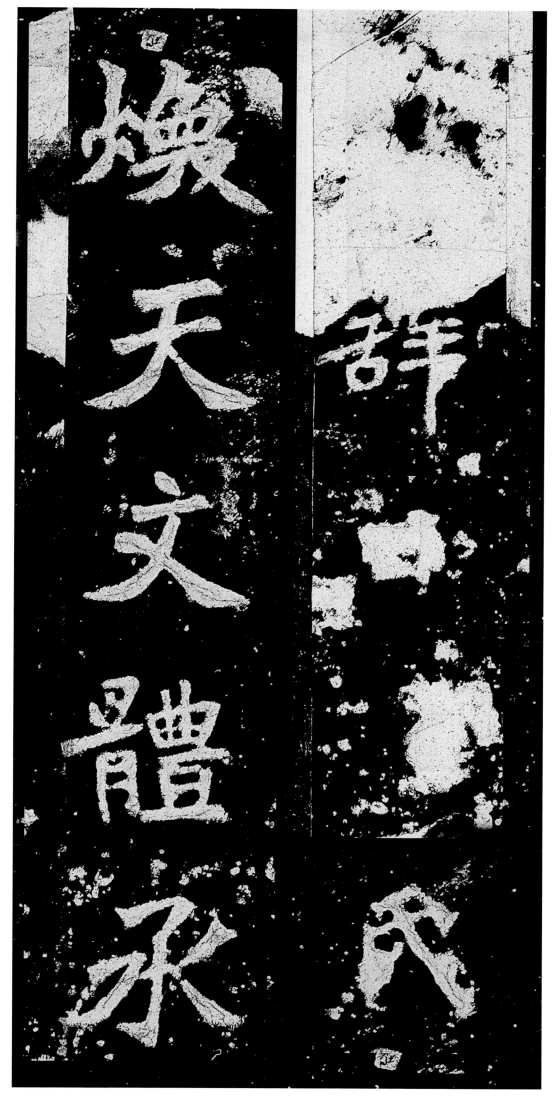

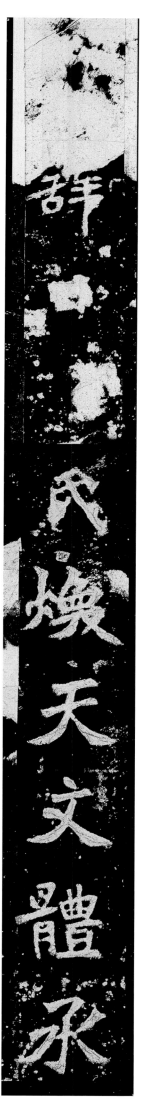

辞曰：氏焕天文，体承

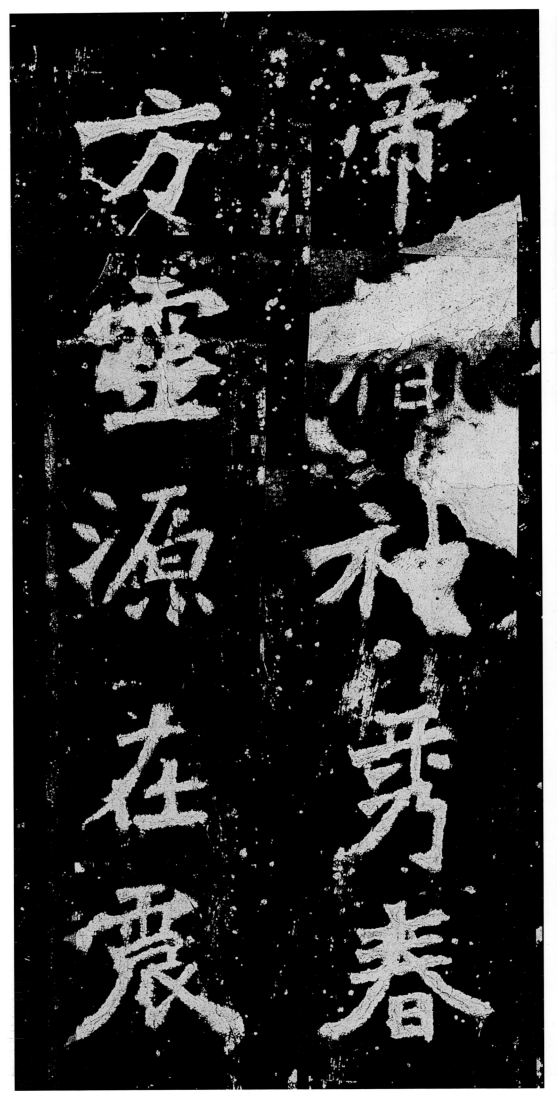

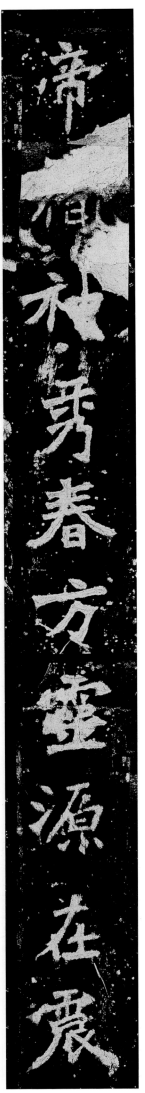

帝胤。神秀春方，灵源在震。

灵源：比喻家族优秀的根基。

积石千寻，长松万刃。轩冕

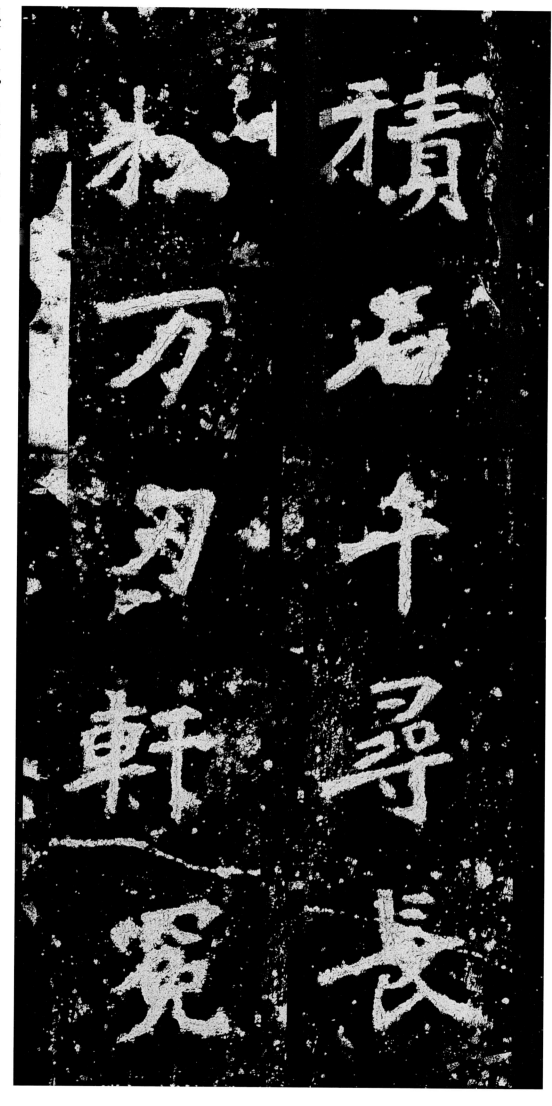

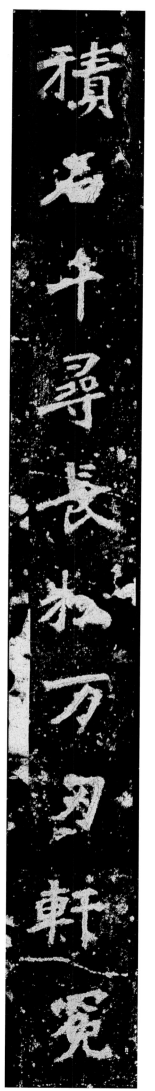

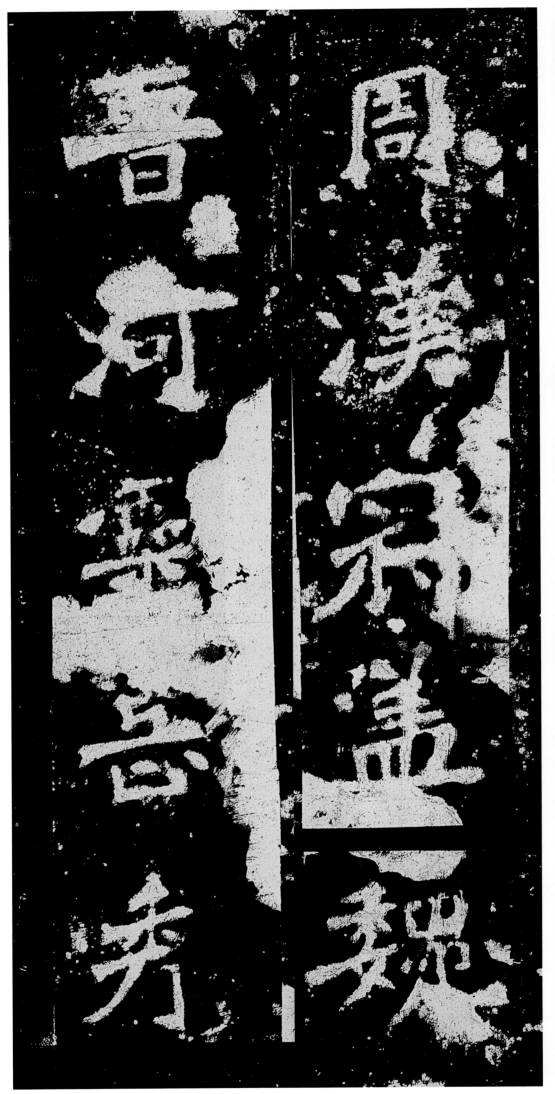

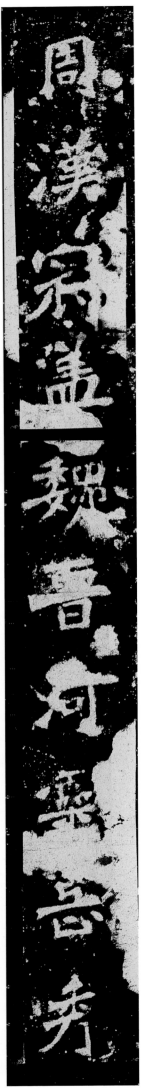

周汉，冠盖魏晋。河灵岳秀，

周汉，冠盖魏晋。河灵岳秀，

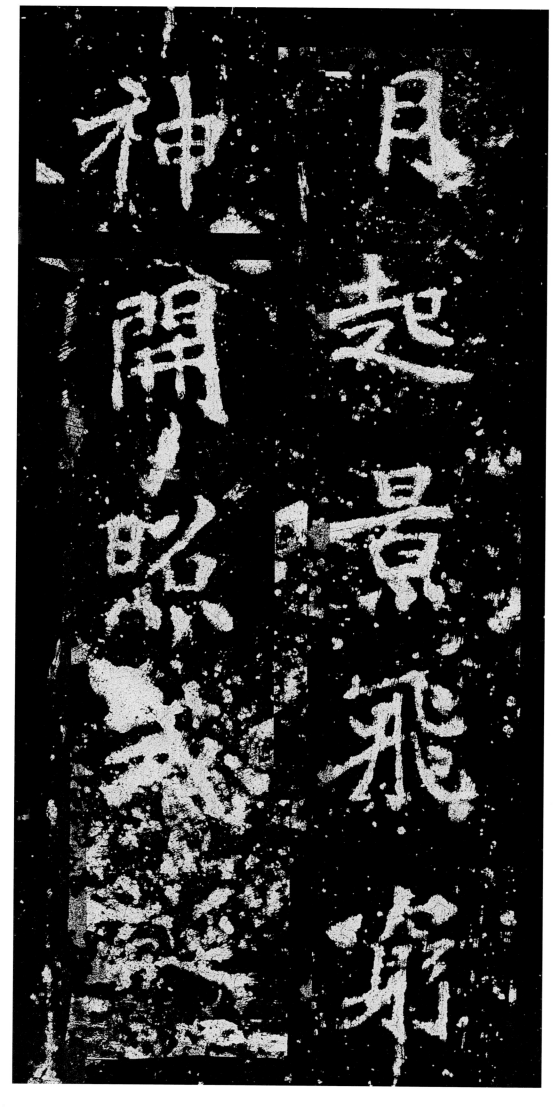

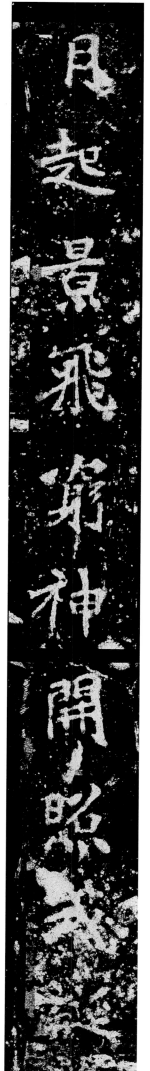

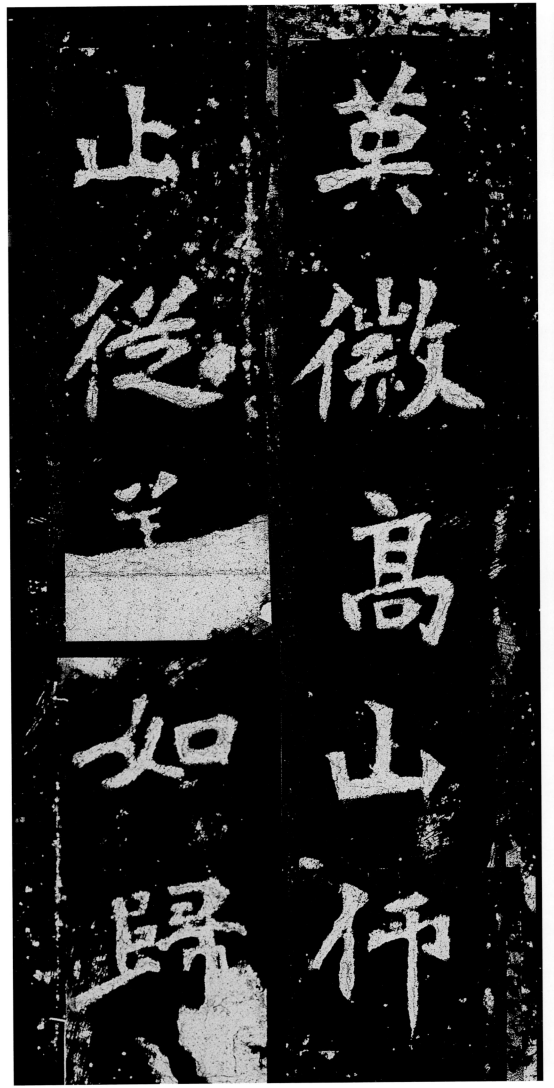
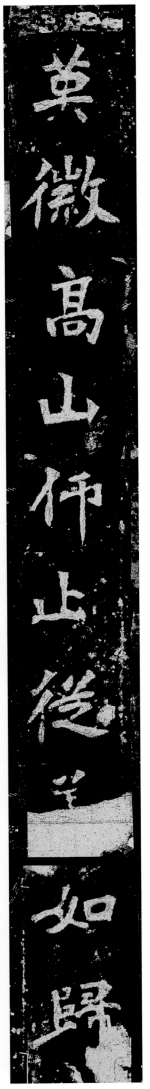

英徽。高山仰止，从善如归。

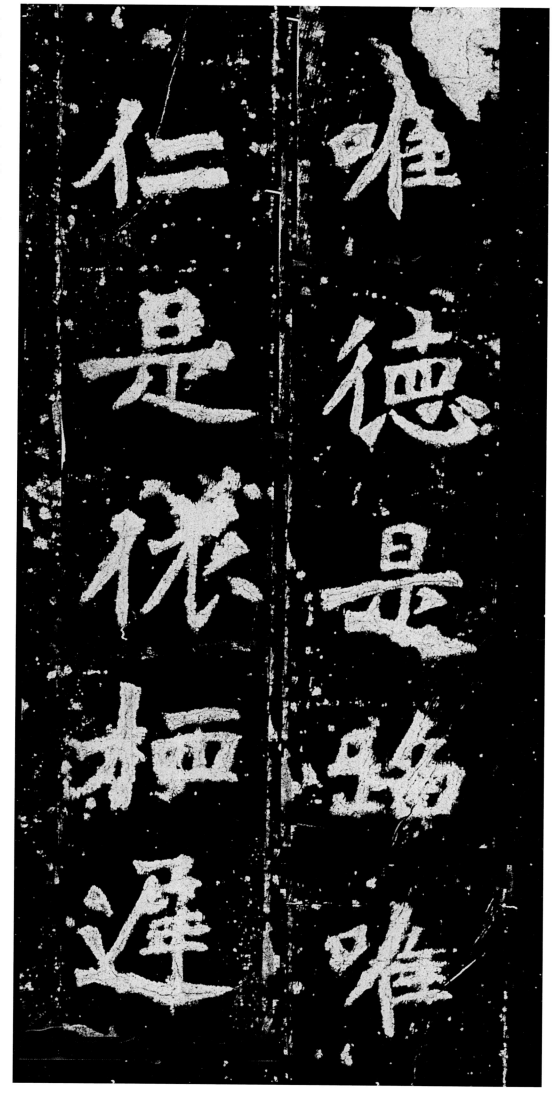

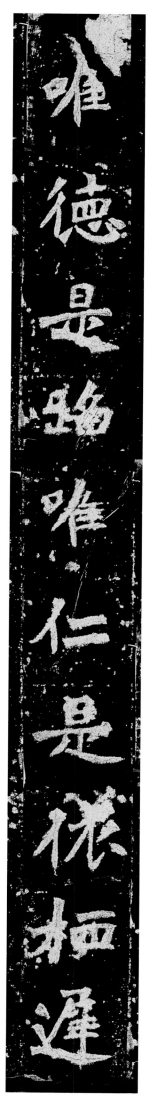

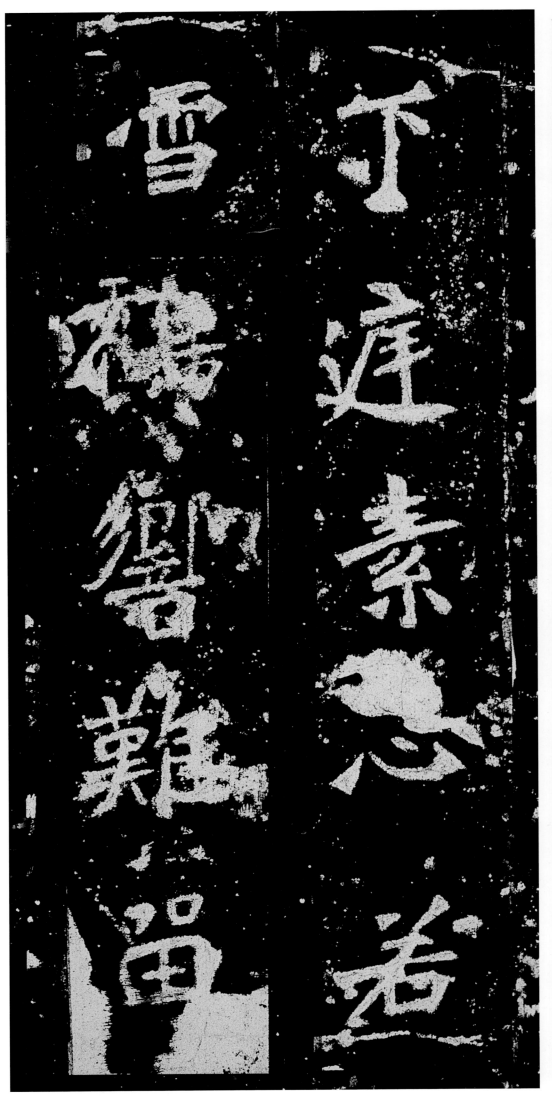

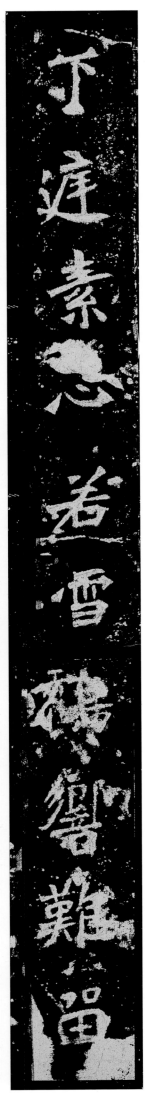

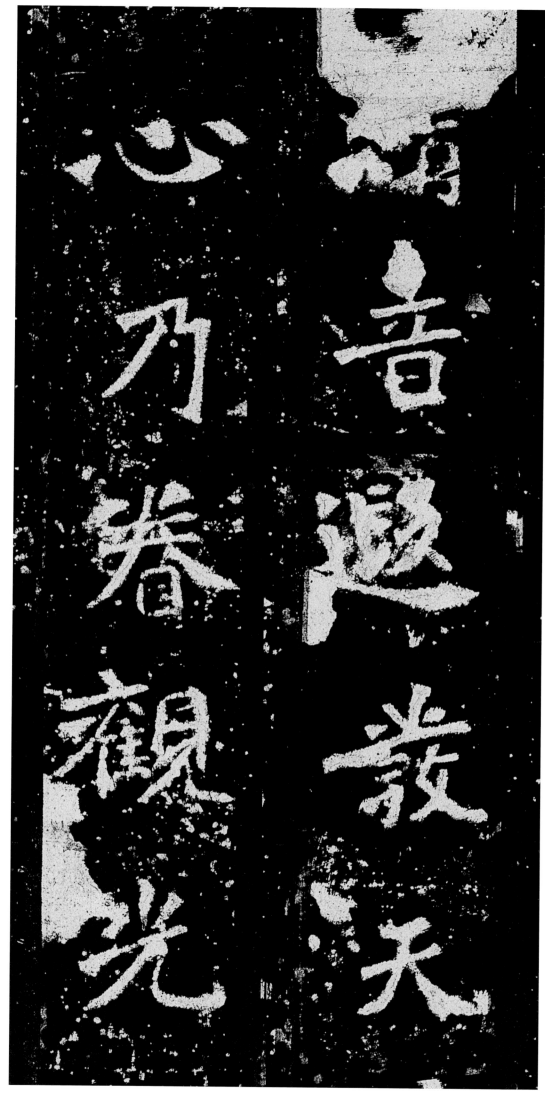
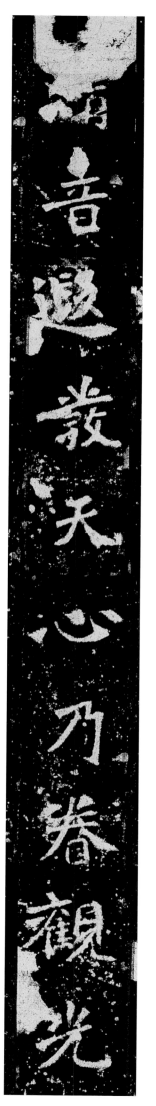

清音遐发。天心乃眷，观光

八九

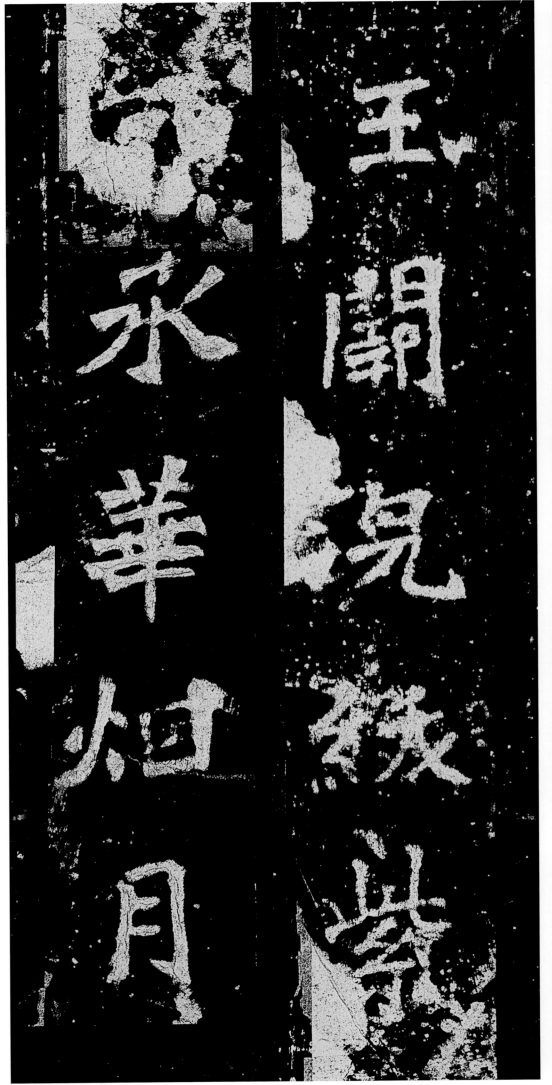

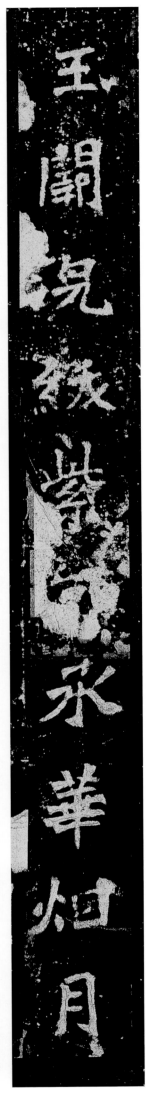

玉阙。浣绂紫河，承华烟月。

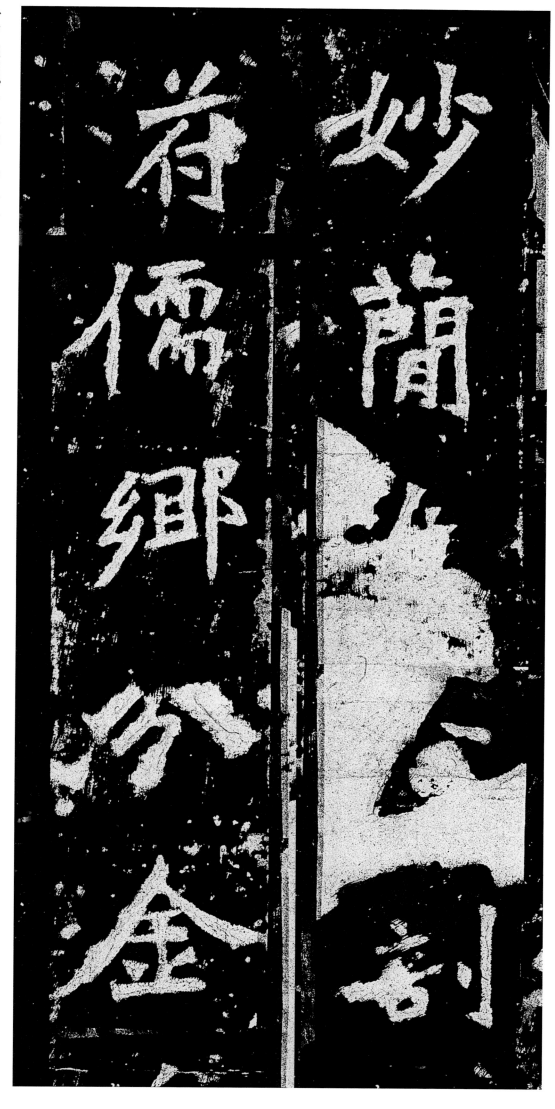

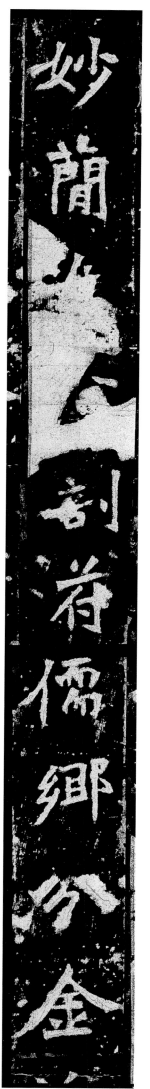

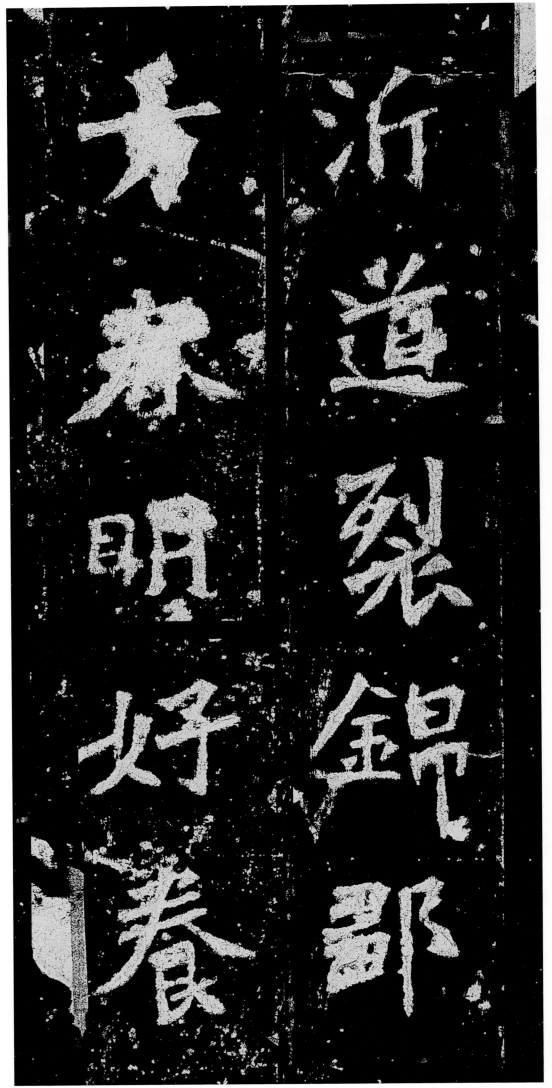

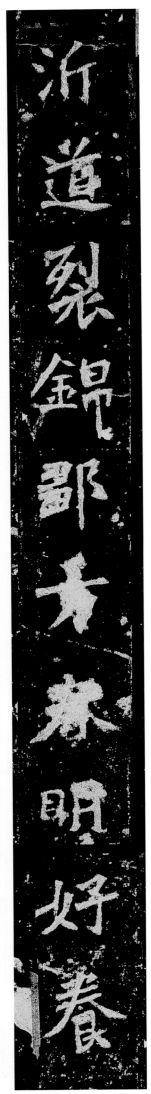

沂道，裂锦邹方。春明好养，

九二

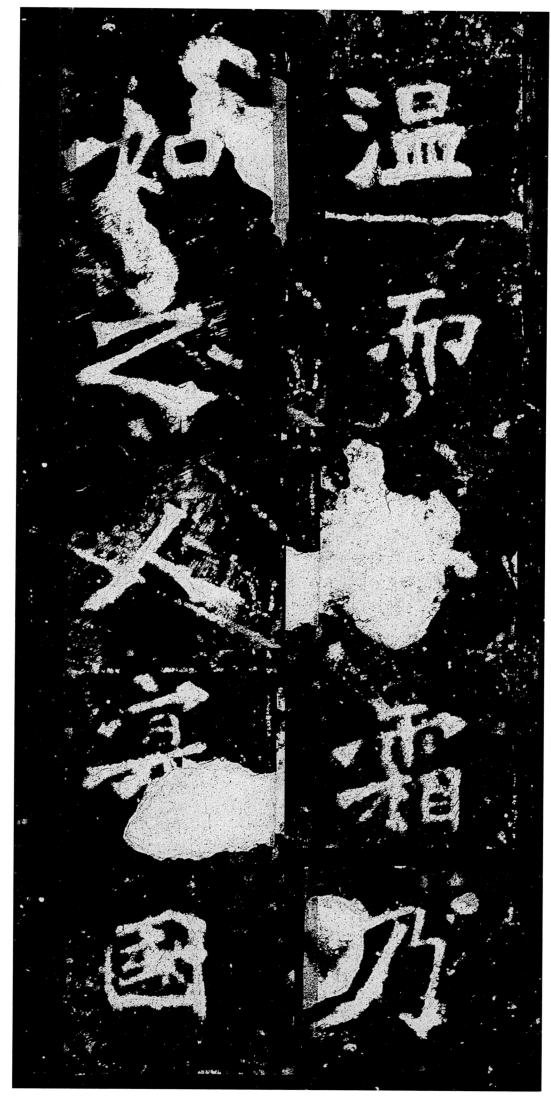

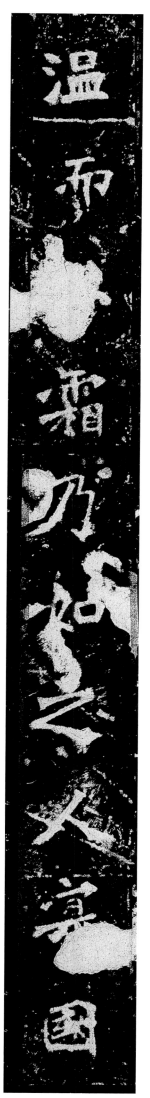

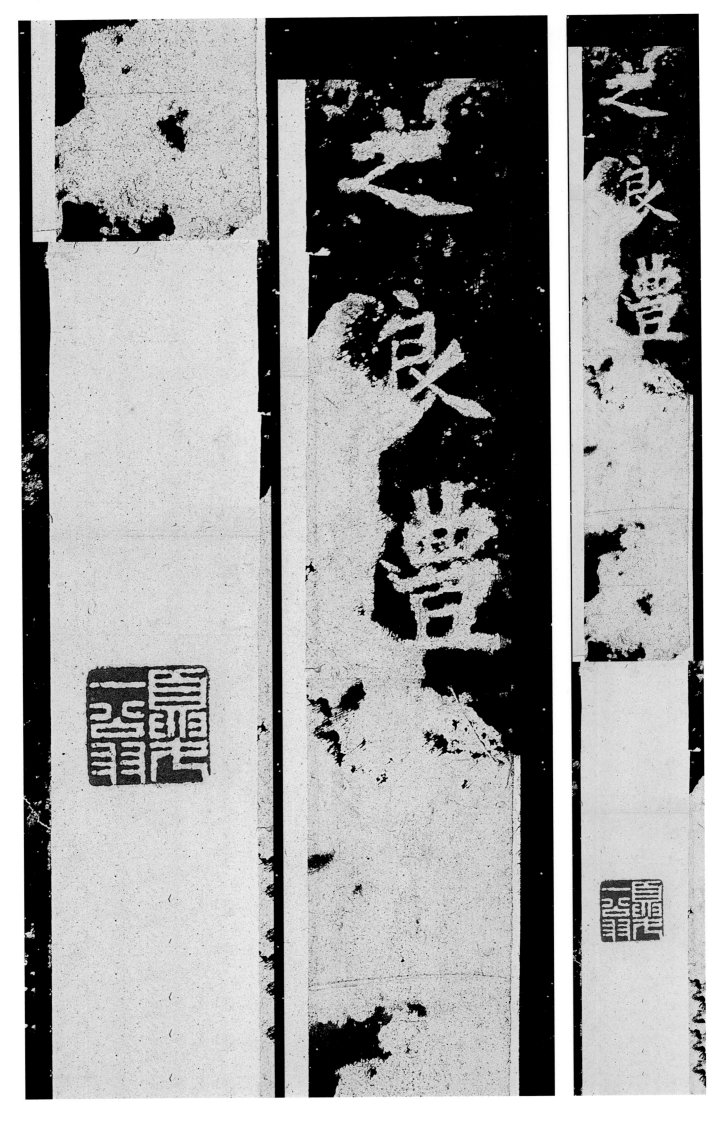

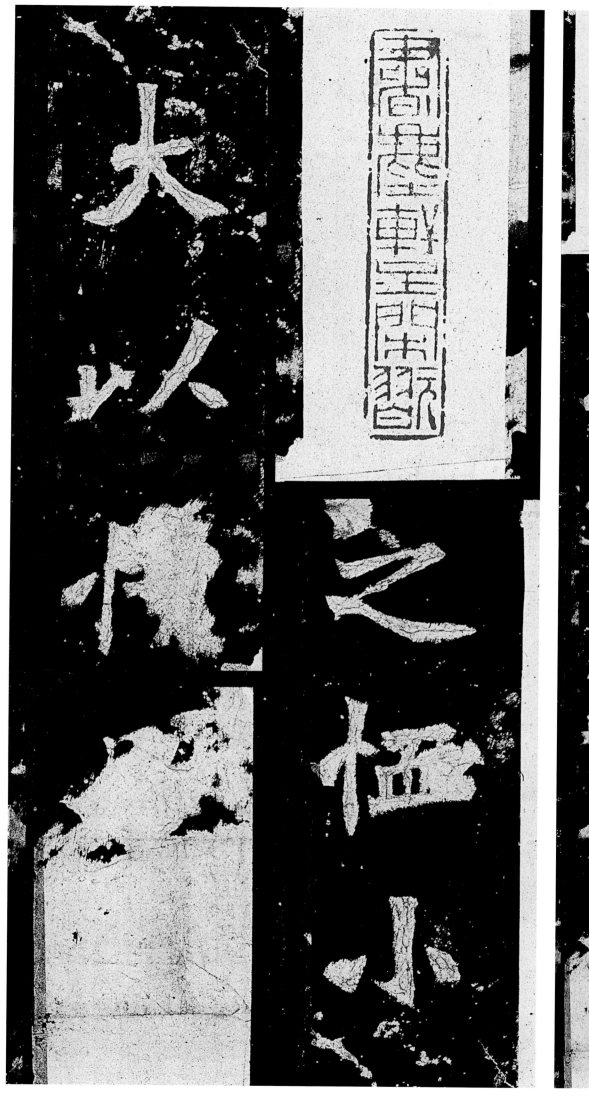
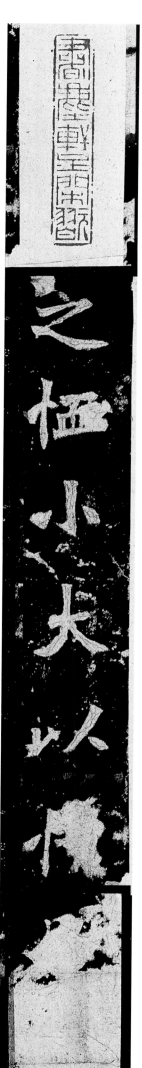

□□之恤，小大以情。□□

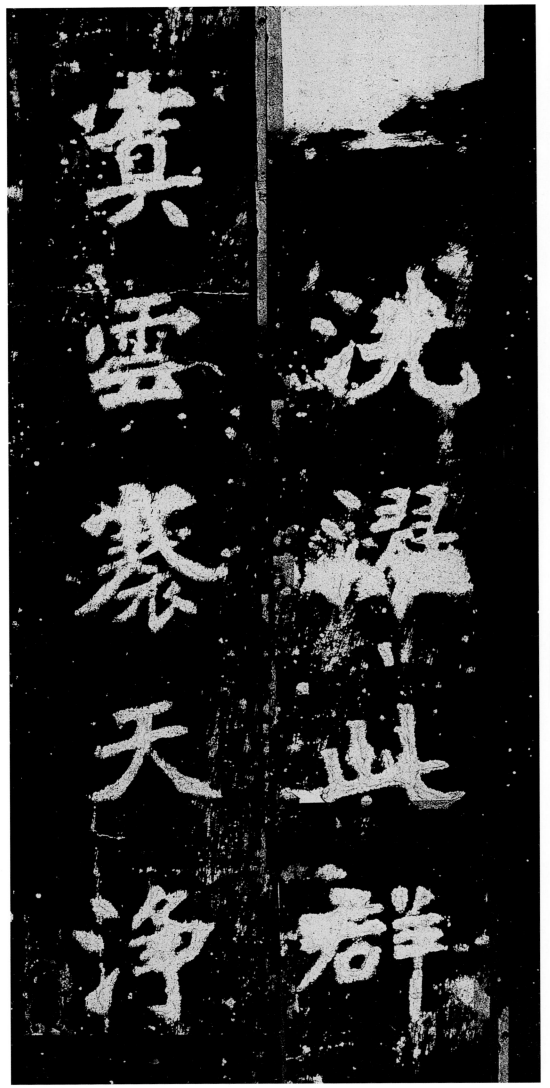

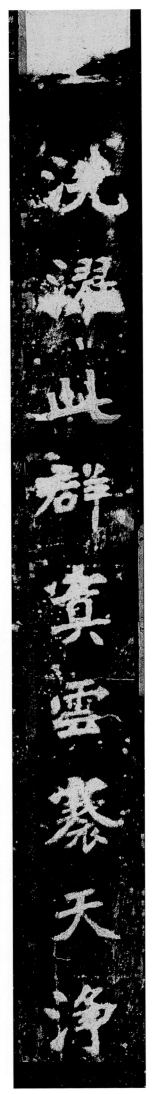

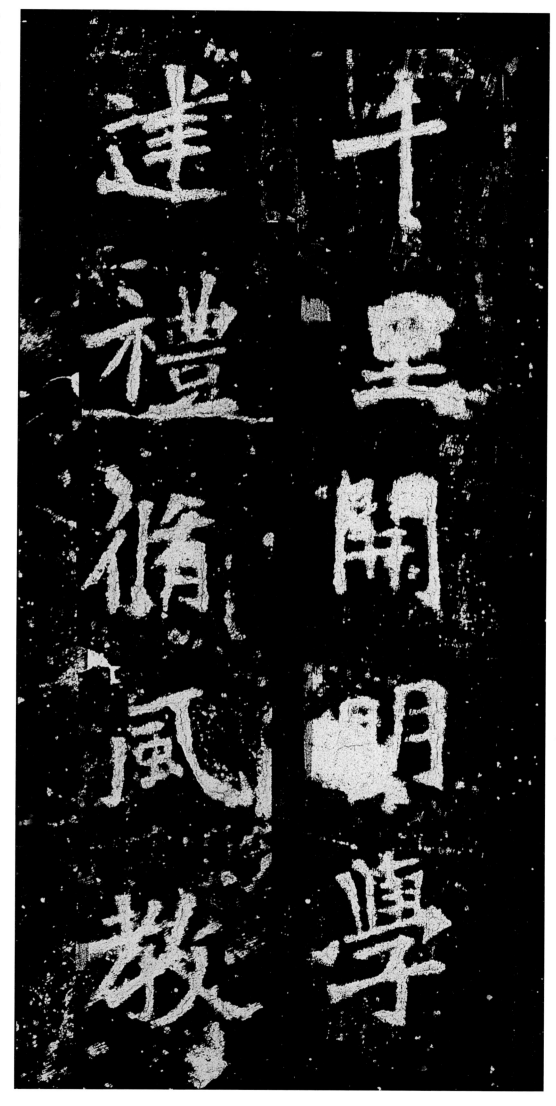

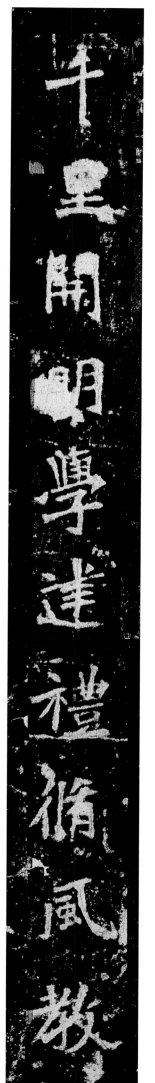

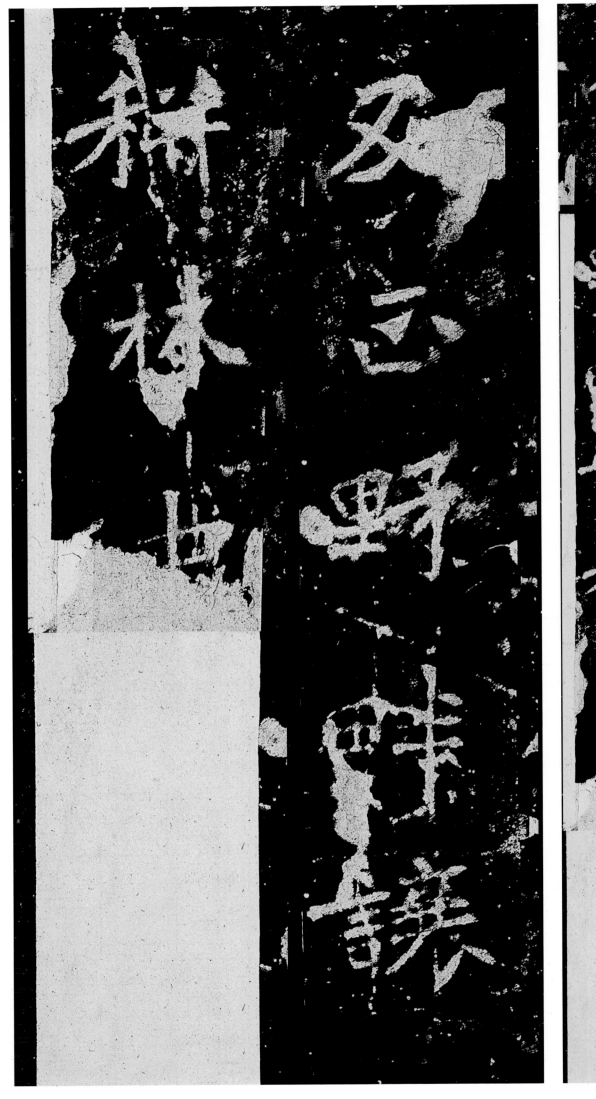
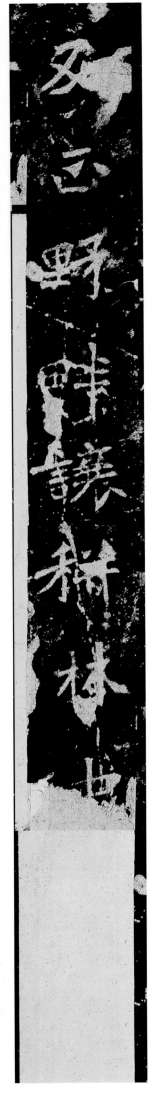

反正。野畔让耕，林中□□。

宋拓本已此廢
六多字

宋拓本已此廢
六多字

衣

衣

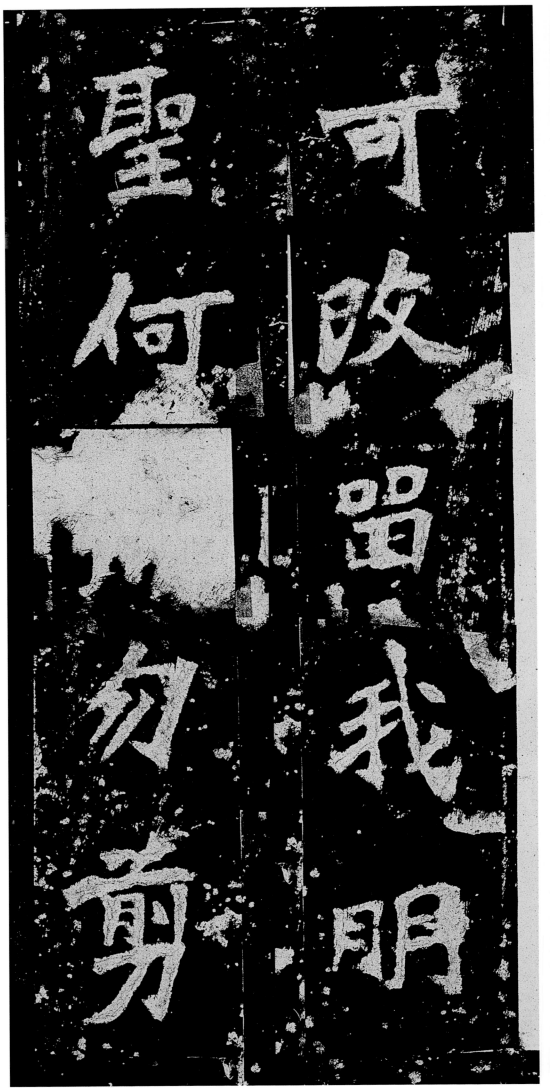
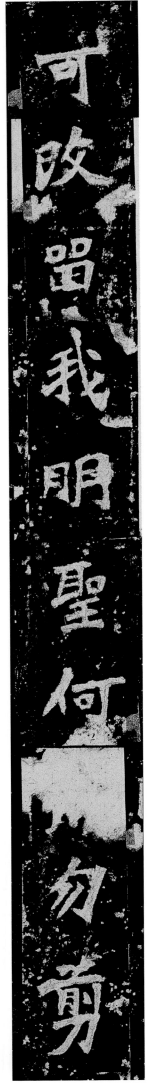

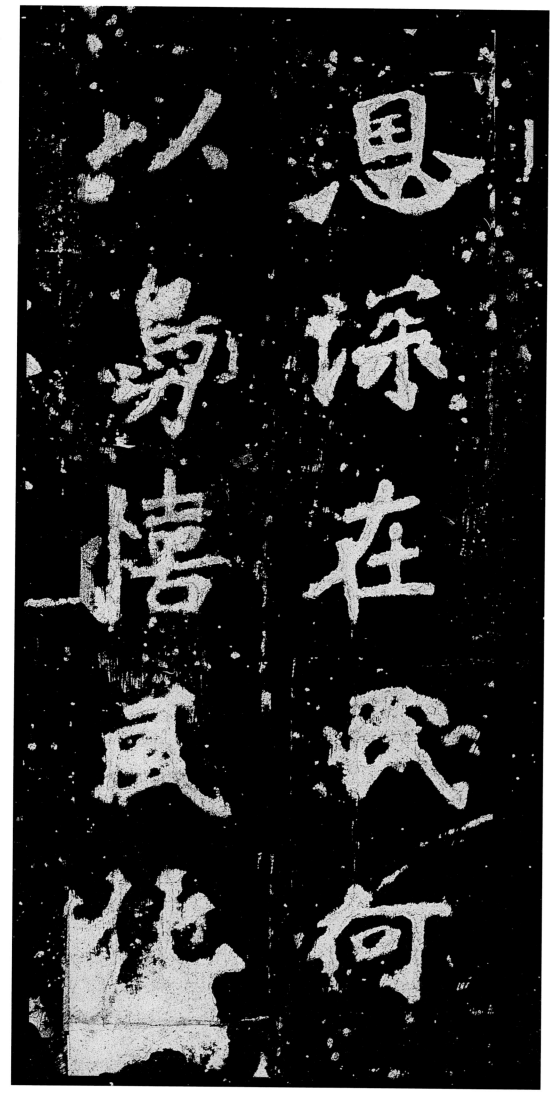
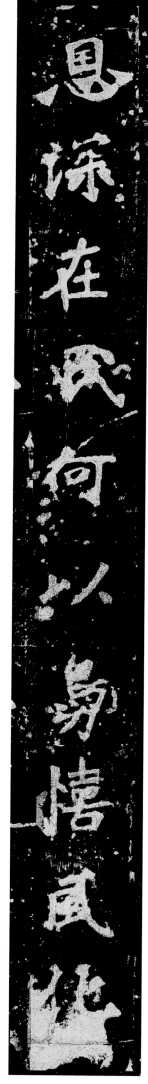

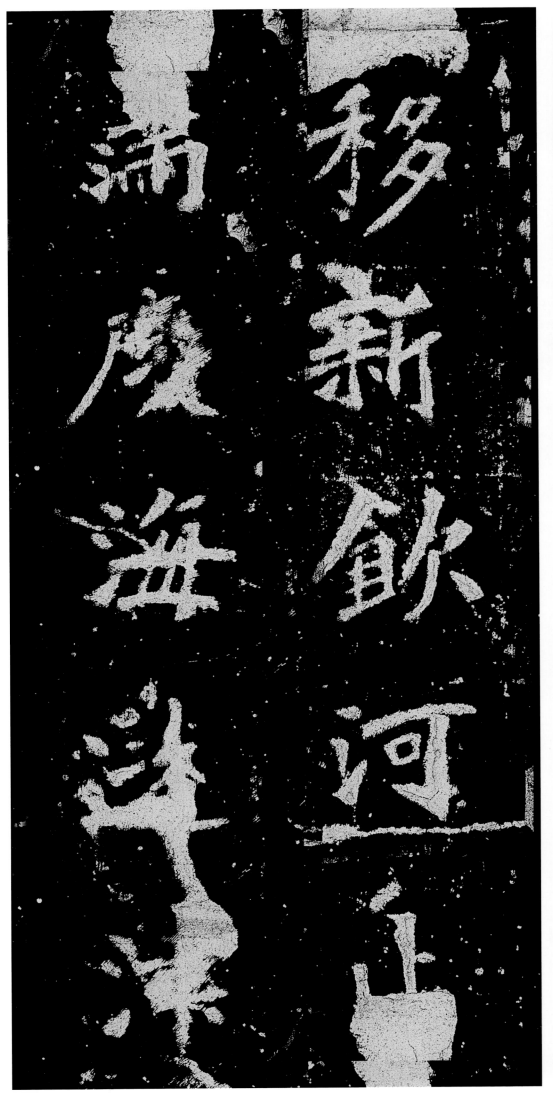
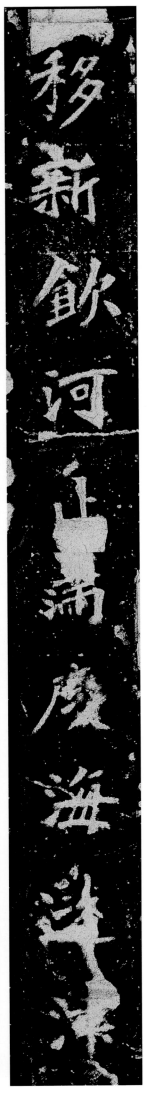

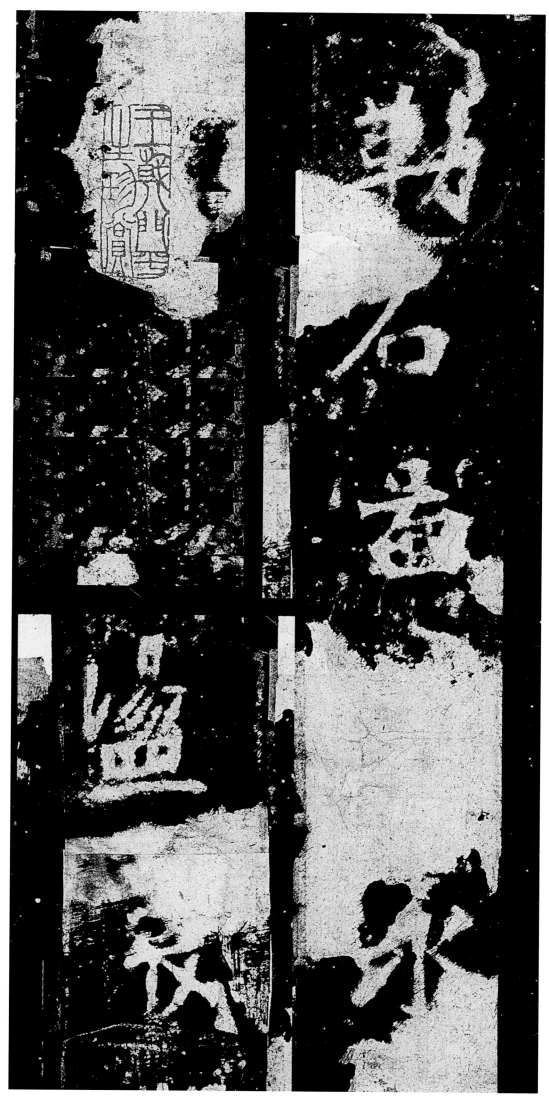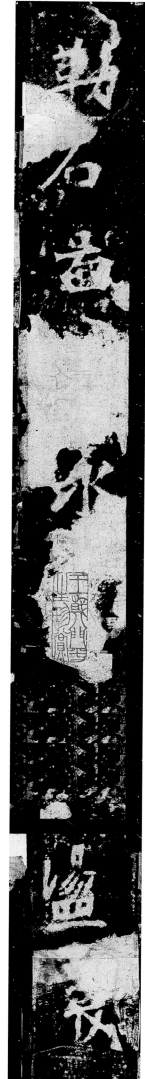

勒石图□，永□□□。荡寇

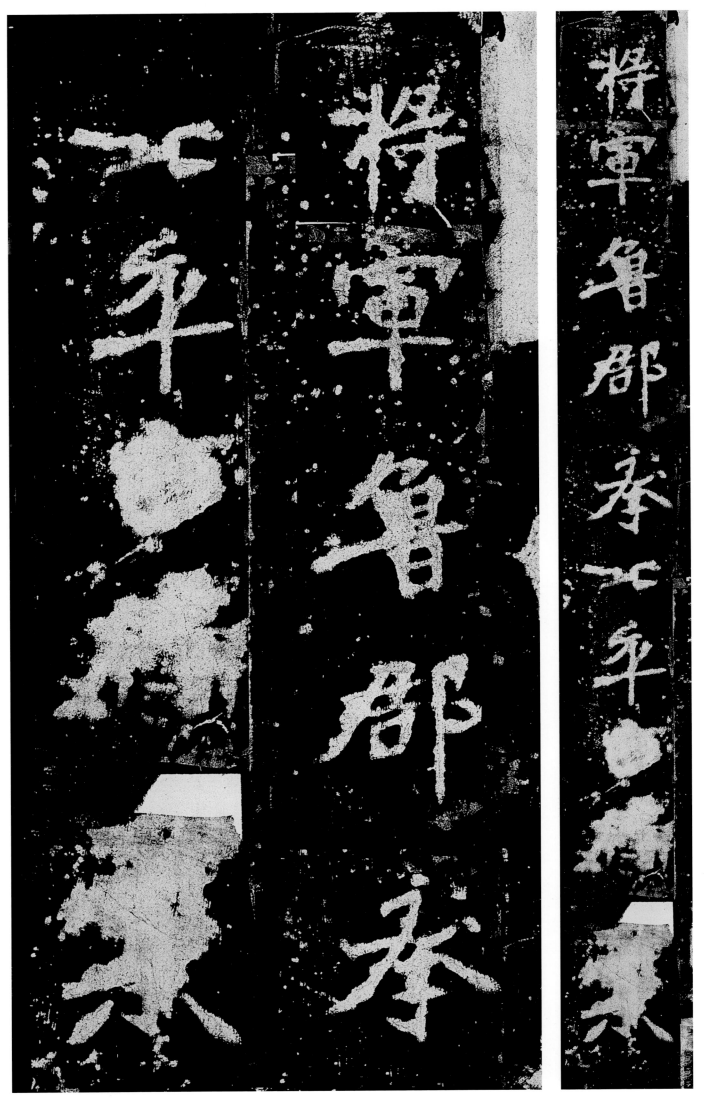

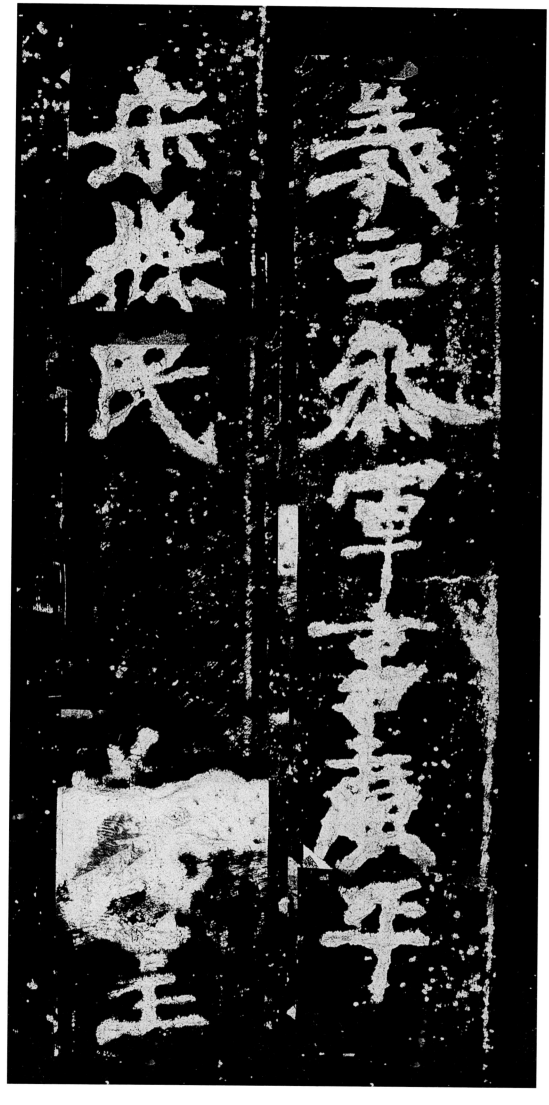
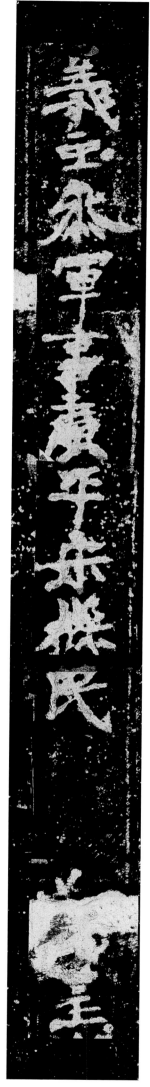

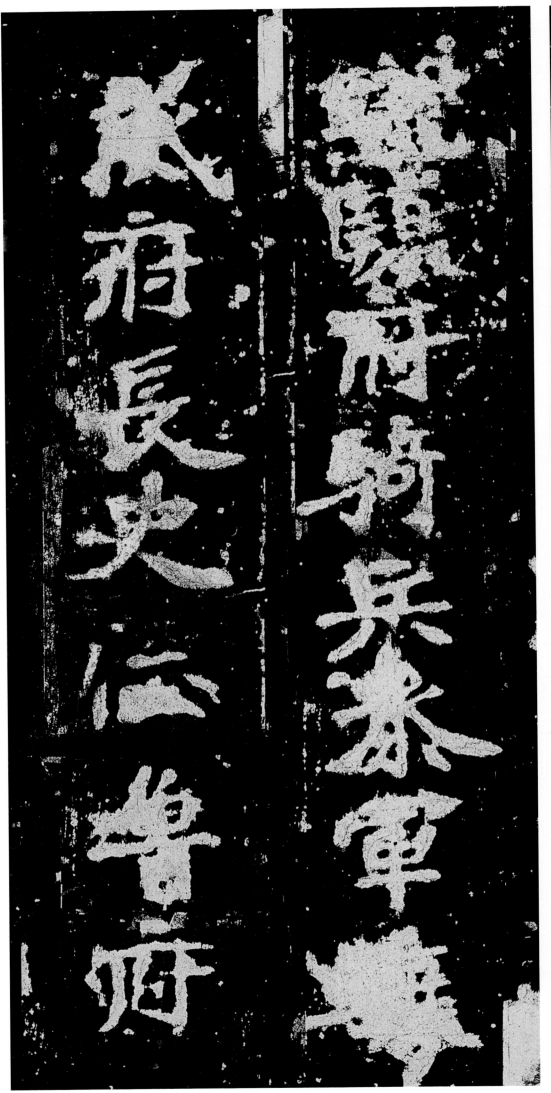

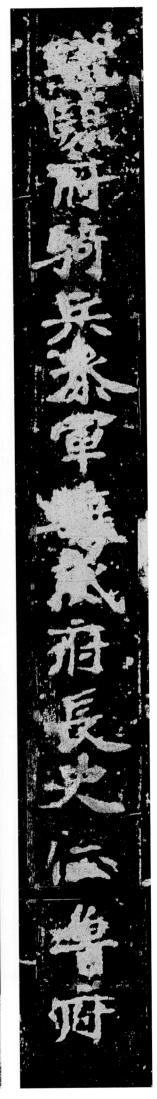

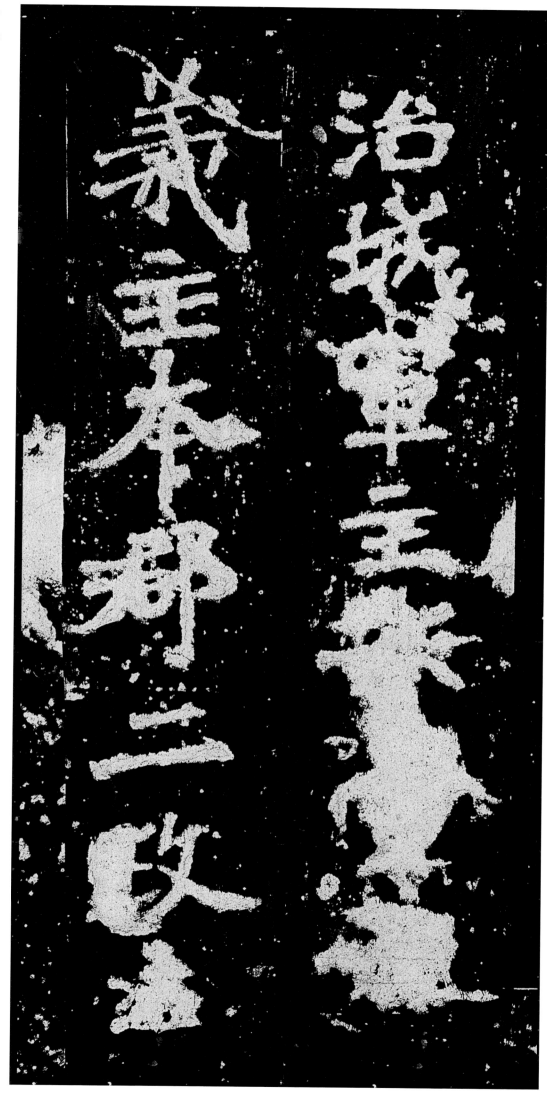

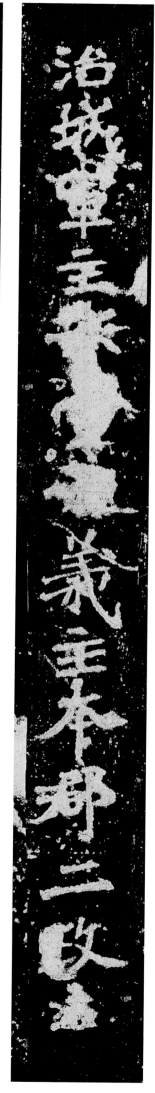

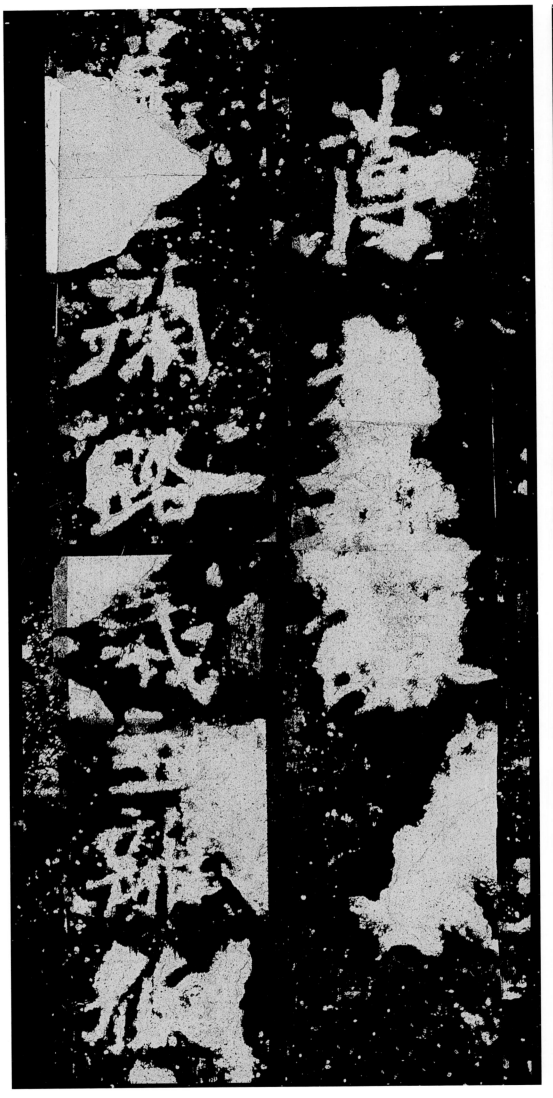

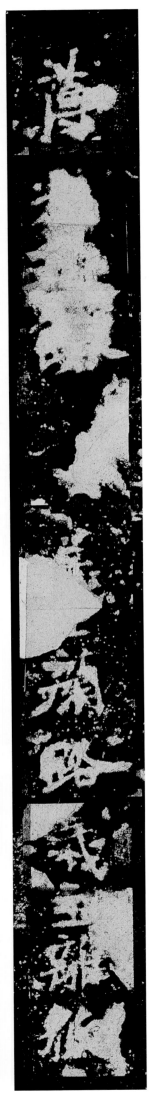

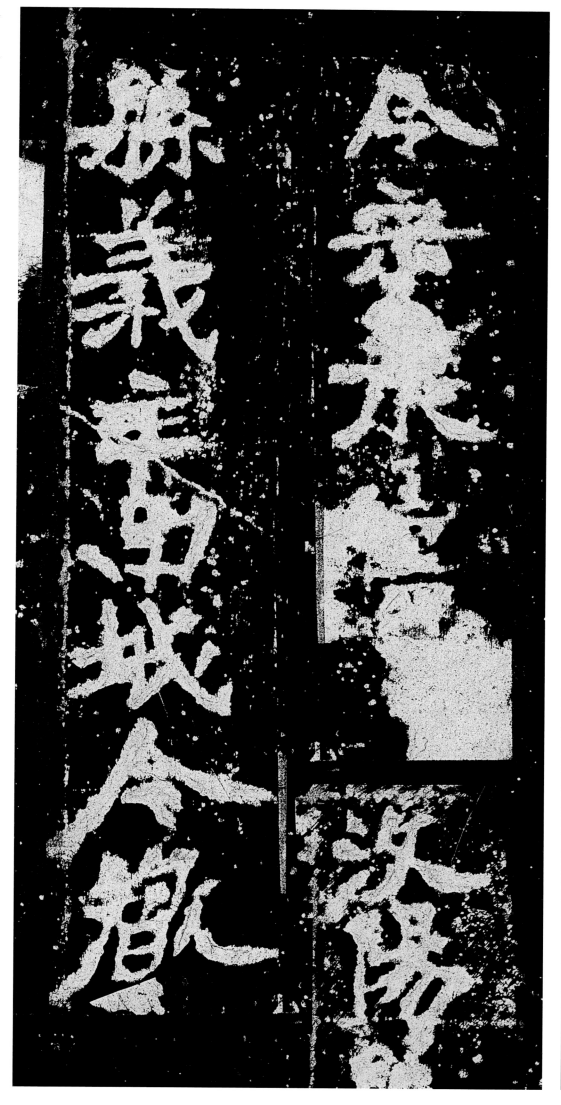
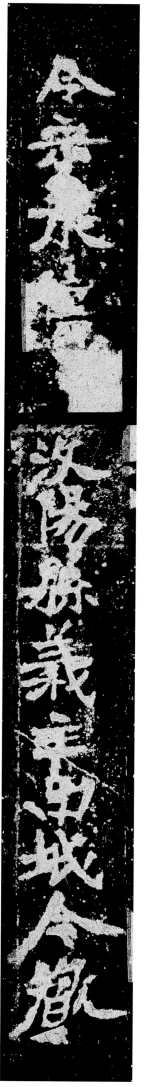

令宋承憘。汶阳县义主南城令严

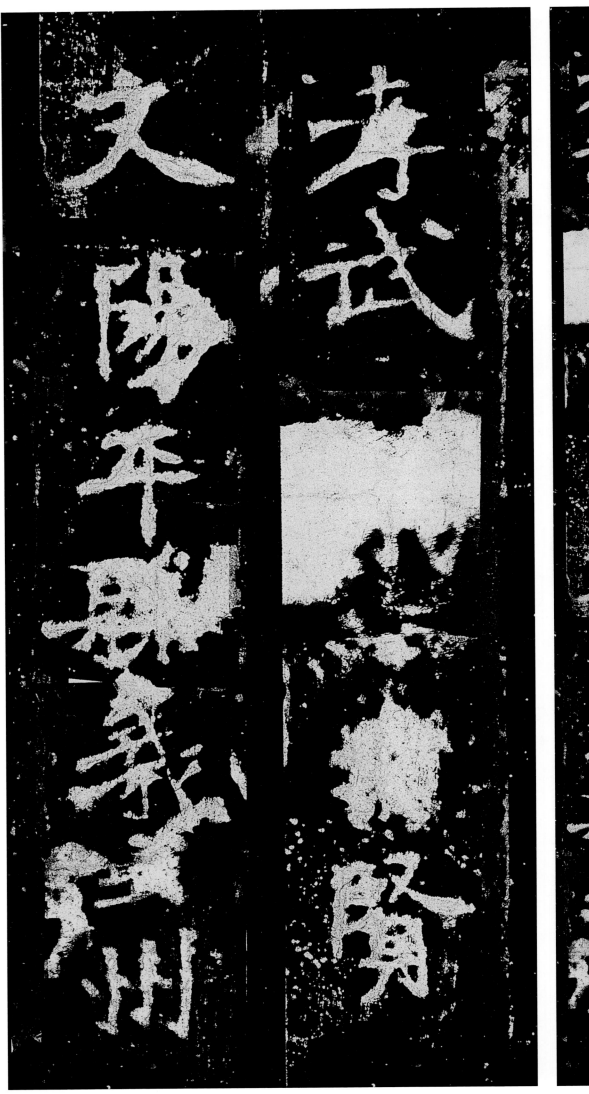

主簿王盆生。……

□□□。造颂四年，正光三年正月